나의 달콤한 디저트 수채화

Foreign Copyright:
Joonwon Lee
Address: 10, Simhaksan-ro, Seopae-dong, Paju-si, Kyunggi-do, Korea
Telephone: 82-2-3142-4151
E-mail: jwlee@cyber.co.kr

나의 달콤한 디저트 수채화
맛있는 디저트 일러스트 수채 컬러링북

2018년 11월 10일 1판 1쇄 발행
2020년 6월 10일 1판 2쇄 발행

지은이 | 정선욱
발행인 | 최한숙
펴낸곳 | BM 성안북스
주소 | 04032 서울시 마포구 양화로 127 첨단빌딩 5층(출판기획 R&D 센터)
　　　 10881 경기도 파주시 문발로 112 출판문화정보산업단지(제작 및 물류)
전화 | 02) 3142 - 0036 / 031) 950 - 6386
팩스 | 031) 950 - 6388
등록 | 1978. 9. 18 제406 -1978-000001호
출판사 | 홈페이지 www.cyber.co.kr
도서 문의 이메일 주소 | heeheeda@naver.com

ISBN 978-89-7067-346-2 (13650)
정가 16,000원

이 책을 만든 사람들
본부장 | 전희경
기획 · 디자인 | 상:想 컴퍼니
마케팅 | 구본철, 차정욱, 나진호, 이동후, 강호묵
제작 | 김유석
홍보 | 김계향, 유미나

정선욱

고등학교와 대학교에서 디자인 전공을 하며
한때 동화작가를 꿈꾸었지만 첫 회사로 게임 회사를
들어가게 되어 지금까지 게임 만드는 일을 하고 있습니다.

손으로 만드는 것은 뭐든 좋아해서
베이킹과 요리에도 관심이 많았어요.
우연히 수채화 음식 그림을 그렸는데,
만드는 것도 좋지만 그림으로 그리는 것이 너무 재미있었어요.

앞으로도 사진이나 디지털로 느낄 수 없는
손그림만의 따뜻한 감성이 담겨 있는
맛있는 그림을 그리고 모임도 만들어서
많은 분들과 이런 즐거움을 함께 나누고 싶습니다.

인스타그램 dalgura
유튜브 youtube.com/c/dalgura

달콤함을 화폭에 담아……

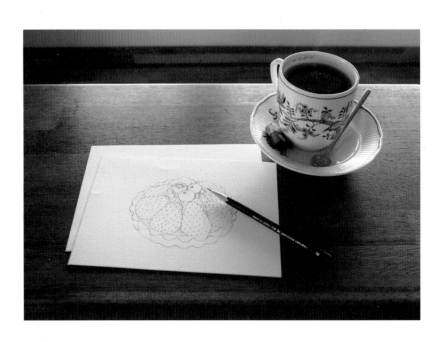

시작하기 전에

이 책 『나의 달콤한 디저트 수채화』는 사물에 대한 남다른 관찰력으로 섬세하고 먹음직스럽게 맛있는 음식을 잘 그리는 정선욱 작가의 과일과 디저트를 감상하면서 독자들도 직접 채색할 수 있는 컬러링 북입니다.

\# 「시작하기 전에」에는 과일과 디저트를 채색하는 수채화 기법과 방법에 대한 기초적인 설명글이 실려 있습니다.
 먼저 읽으면 좀 더 채색이 쉬워질 거예요.

\# 「그리기 전에」에는 각 작품에 대한 작가의 수채 작업에 대한 노하우를 담았습니다. 물감 정보와 작품에 사용한 컬러 칩을 소개하였으니
 미리 읽어보고 채색할 것을 권합니다.
 * 작가가 사용한 물감은 한 예이며, 물감 선택은 독자의 상황에 따라 구입하여 자유롭게 채색해도 좋습니다.

\# 「달콤함을 그리며」에는 수채화 전용 드로잉지(220g)에 독자들이 직접 채색할 수 있도록 작가의 작품과 스케치를 담았습니다.
 작가의 작품을 보며 나만의 시선으로 채색해 보세요.
 * 작가의 수채 컬러링 작품은 물감, 종이, 인쇄 등 제작상의 여건으로 인해 실제로 독자가 직접 컬러링했을 때 작가의 작품과 차이가 있을 수
 있습니다.
 * 책에 있는 밑그림에 바로 채색을 하기 전에 다른 종이에 트레싱지 등으로 스케치를 따서 수채 컬러링 연습을 해 봅니다.
 어느 정도 자신감이 생겼을 때 직접 채색해 보세요. 자신 있는 분들은 바로 채색해도 좋습니다.

Contents

싱그러운 과일

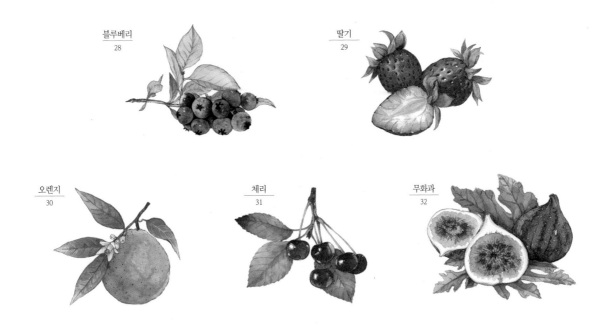

블루베리
28

딸기
29

오렌지
30

체리
31

무화과
32

달콤한 디저트

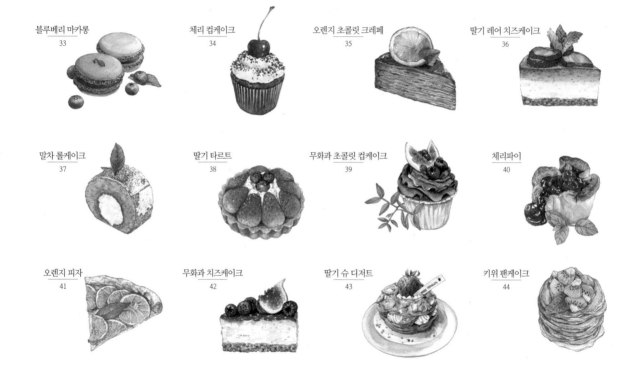

블루베리 마카롱
33

체리 컵케이크
34

오렌지 초콜릿 크레페
35

딸기 레어 치즈케이크
36

말차 롤케이크
37

딸기 타르트
38

무화과 초콜릿 컵케이크
39

체리파이
40

오렌지 피자
41

무화과 치즈케이크
42

딸기 슈 디저트
43

키위 팬케이크
44

달곰쌉쌀한 한 잔과 브레드

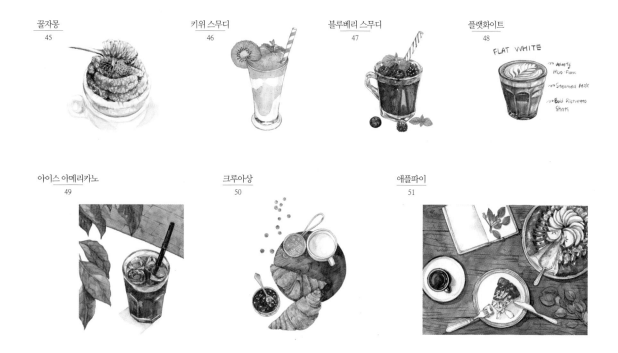

꿀자몽
45

키위 스무디
46

블루베리 스무디
47

플랫화이트
48

FLAT WHITE

Ninety
HUG Farm

Steamed Milk

Bold Ristretto
Shots

아이스 아메리카노
49

크루아상
50

애플파이
51

Prologue

여러분은 왜 그림에 관심을 갖게 되었나요?
혹은 어떤 때에 그림을 그리고 싶다고 생각하나요?

저는 회사만 10년 넘게 다닌 직장인이었어요. 물론 일반 사무직은 아니었지만
단체생활을 하면서 '나' 라는 사람보다는 여럿이 있는 큰 틀 안에 나를 끼워 넣고 맞춰 가면서 살아가고 있었죠.
한 해 두 해 세월이 흐르고 어느 순간 너무도 지쳐 있는 나 자신을 발견했어요.
그렇게 우연히 시작되었습니다.
수채 물감을 잡고 음식 그림을 그리면서 인스타그램에 올리기를 반복했죠.
여러 사람들에게 피드백 받고, 함께 소통하면서 위로를 받고 만족감을 얻게 되었어요.

제 그림을 봐주고 좋아해주는 분들이 늘어나면서 지지와 응원, 용기를 주는 말에 더욱 힘을 얻게 되었습니다.
그분들 덕분에 더욱 이 작업이 즐겁고 좋아졌습니다.
수채화는 제 생활의 일부분이 되었습니다.

이제는 그림을 그리는 즐거움을 저뿐만 아니라 좀 더 많은 분들과 함께 나누고 싶어요.
처음부터 잘 그리기는 힘들 수 있지만 좋아하는 마음을 잃지 않고
꾸준히 그리다 보면 어느덧 고수의 기운을 내뿜는 자신을 만날 수 있을 거예요.
이젠 제가 여러분을 응원해 드릴게요!

제주도 나의 작업실에서 정선욱

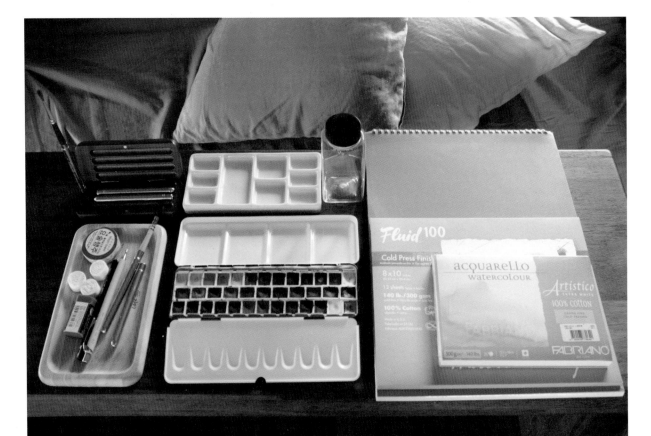

그림 도구

그림 도구는 처음부터 비싼 제품을 살 필요는 없어요
그림을 그리다 보면 점점 좋아하는 색깔과 브랜드가 생기고 새로운 도구들을 모으는 재미가 쏠쏠하거든요.
하나씩 채워가는 즐거움을 만끽해 보세요.
필수 재료는 물감, 종이, 붓이 있고, 부재료는 연필, 지우개, 물통, 수건 등이 있어요.
붓과 물감, 종이는 여러 가지를 써 보는 것이 좋습니다. 특히 종이는 이것저것 많이 사용해 보기를 권합니다.
하나둘 모으다 보면 그림보다 도구를 수집하는 것을 더 재밌어 할 수도 있어요.

✛ 종이

수채화는 물을 사용하는 기법이기 때문에 수채화 전용지를 사용하는 것이 좋아요.
수채화 전용지는 크게 황목, 중목, 세목으로 나뉘는데 황목이 제일 거칠고 중목, 세목은 갈수록 결이 고와진답니다.
제가 주로 사용하는 종이는 중목이지만 같은 중목이라도 브랜드마다 종이 결이나 물을 흡수하는 정도는 달라요.
여러 가지 종이를 사용해 보면서 본인에게 맞는 브랜드를 찾아보는 것도 좋아요.
시중에서 쉽게 구입할 수 있는 종이 브랜드로는 프리즈마, 디에스프린스, 파브리아노, 아르쉬, 캔손 등이 있어요.
이번 책에는 수채화 전용 고급 용지(프리즈마 PRISMA 220g)에 스케치가 프린트되어 있으니 활용해 보세요.

✛ 물감

물감은 크게 짜서 쓰는 튜브 물감과 작은 팬에 굳혀서 나오는 고체 물감이 있고, 여러 가지 국내외 브랜드가 있어요.
책 작업에서는 국내 브랜드인 신한 전문가용 튜브 물감과 미젤로미션 고체 물감을 사용했습니다.
해외 제품으로는 윈저앤뉴튼, 쉬민케, 홀베인, 반고흐, 달러로니, 사쿠라코이 등 여러 가지가 있습니다.
튜브 물감은 보통 팔레트에 짜서 굳혀서 사용해요. 굳혀서 사용하지 않으면 붓에 묻어 나는 물감의 양 조절을 하기 어려울 수 있어요.
고체 물감과 튜브 물감은 각각 장단점이 있으니 기회가 되면 모두 사용해 보는 것이 좋습니다.

❖ 붓

종이와 물감도 중요하지만 저는 붓도 매우 중요하다고 생각합니다. 기법에 차이도 많이 날 뿐만 아니라 묘사의 방법이 달라질 수 있답니다.

붓은 크게 인조모와 천연모로 나뉘는데 인조모는 말 그대로 인공적으로 만들어진 붓모를 말하고, 천연모는 흔히 다람쥐과의 동물의 털을 사용해서 만든 붓을 말해요.

인조모는 탄력이 좋아서 초보자가 다루기 쉽고, 세밀한 부분을 묘사할 때 좋아요. 천연모는 다루기는 쉽지 않지만 물을 아주 많이 머금기 때문에 물을 많이 쓰는 작업을 할 때 편리합니다.

❖ 팔레트

물감을 짜서 말려서 쓰는 용도의 팔레트를 사용해도 상관없지만 그런 팔레트는 플라스틱 소재가 많고 물감을 섞어 쓰는 부분에 색이 스며들기 때문에 지저분해 보입니다. 저는 물감을 섞는 그릇의 용도로 도자기 팔레트를 사용해요.

색 스밈도 없고 세척도 편리하기 때문에 애용하고 있어요. 일반 납작한 사기로 된 제품은 아무것이나 사용해도 됩니다.

❖ 물통

집에서 사용하지 않는 물컵도 좋고요, 잼이나 음료수 병처럼 일상에서 쉽게 얻을 수 있는 그릇이면 아무것이나 사용이 가능해요. 다만 가벼운 재질은 붓 세척하면서 넘어질 수도 있으니 무게감이 있는 것을 선택하는 게 좋아요.

❖ 수건

쓰지 않는 수건이나 일회용 행주, 또는 코인티슈를 사용해도 좋아요.

붓에 있는 물기를 잘 흡수할 수 있는 재질이면 무엇이든 상관없습니다.

❖ 그림 그릴 준비 : 발색 표 만들기

갖고 있는 팔레트는 흰 종이에 색을 하나씩 칠해 보면서 발색 표를 만들어 두면 어느 위치에 어떤 색 물감이 있는지 확인할 수 있어서 좋아요.

우측 페이지 발색 표 예시는 기본 24색(400번호 대) 신한 전문가용에 신한용 색 몇가지를 추가한 색과 20색 미젤로미션 실버라인(흰색은 제외)을 사용해서 만들어놓은 샘플입니다.

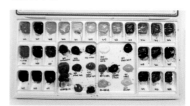

작가의 다양한 색상 팔레트

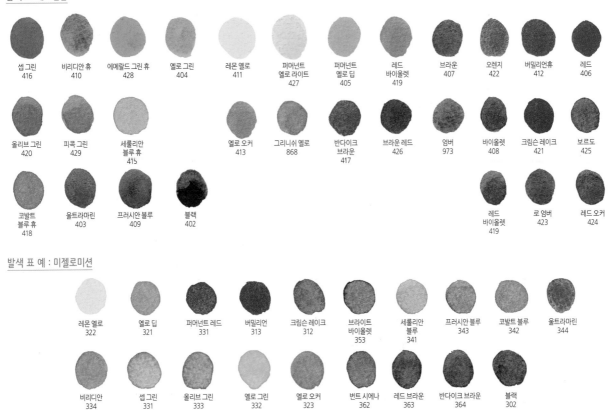

발색 표 예 : 신한

| 셉 그린 416 | 비리디안 휴 410 | 에메랄드 그린 휴 428 | 옐로 그린 404 | 레몬 옐로 411 | 퍼머넌트 옐로 라이트 427 | 퍼머넌트 옐로 딥 405 | 레드 바이올렛 419 | 브라운 407 | 오렌지 422 | 버밀리언휴 412 | 레드 406 |

| 올리브 그린 420 | 피콕 그린 429 | 세룰리안 블루 휴 415 | | 옐로 오커 413 | 그리니쉬 옐로 868 | 반다이크 브라운 417 | 브라운 레드 426 | 엄버 973 | 바이올렛 408 | 크림슨 레이크 421 | 보르도 425 |

| 코발트 블루 휴 418 | 울트라마린 403 | 프러시안 블루 409 | 블랙 402 | | | | | 레드 바이올렛 419 | 로 엄버 423 | 레드 오커 424 |

발색 표 예 : 미젤로미션

| 레몬 옐로 322 | 옐로 딥 321 | 퍼머넌트 레드 331 | 버밀리언 313 | 크림슨 레이크 312 | 브라이트 바이올렛 353 | 세룰리안 블루 341 | 프러시안 블루 343 | 코발트 블루 342 | 울트라마린 344 |

| 비리디안 334 | 셉 그린 331 | 올리브 그린 333 | 옐로 그린 332 | 옐로 오커 323 | 번트 시에나 362 | 레드 브라운 363 | 반다이크 브라운 364 | 블랙 302 |

15

선 그리기 연습

팔레트는 발색 표를 만들어 두고 어느 위치에 어떤 색 물감이 있는지 확인하면서 그리면 좋습니다.

✤ 선 그리기 - 붓을 세워 그어 보기

붓을 일자로 세운 후, 붓끝으로 얇은 선과 굵은 선 그어 보기입니다. 선의 굵기가 일정하게 나올 때까지 많이 연습해 보세요. 좋은 붓 한 자루만 있고 힘 조절만 잘 된다면 얇은 선, 굵은 선 모두 표현할 수 있어요. 얇은 선은 주로 그림의 마무리 단계에서 라인 정리를 해 줄 때 많이 사용하는 방법이에요.

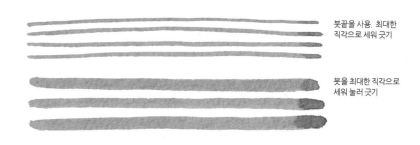

붓끝을 사용. 최대한 직각으로 세워 긋기

붓을 최대한 직각으로 세워 눌러 긋기

✤ 선 그리기 - 붓을 눕혀 그어 보기

붓을 눕혀서 칠하듯이 그어 보기입니다. 참고 사진과 같이 붓을 되게 해 눕혀서 주욱 그어 보세요. 윗면은 일직선으로, 아랫면은 원하는 두께로 칠할 수 있습니다.
넓은 면적을 칠할 때 자주 사용하는 방법이에요. 참고 사진과 같이 붓을 종이에 완전히 밀착시켜서 그어주세요.

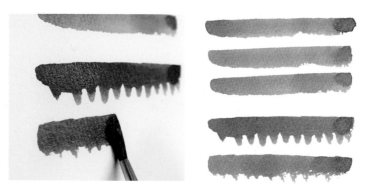

최대한 붓을 눕혀 긋기

수채화 기법 1 : 물 농도 조절하기 1

붓이 머금어야 할 적당한 물의 양은 어느 정도일까요?

사용하는 붓에 따라서 물의 머금기는 차이가 많이 나기 때문에 종이에 올려진 물의 양으로 예를 들어 보았어요.

사진 예시를 보면 처음 동그라미는 물을 적게 묻힌 것, 중간은 적당한 것, 마지막은 물이 조금 많은 것이에요.

마르기 전과 후 사진을 비교해 보면 조금 이해가 될 거예요.

✥ 마르기 전과 후 비교하기

물의 양이 너무 석으면 수채화의 특징인 물 맛이 나지 않고 또 물이 너무 많으면 넓은 부분에서는 얼룩이 많이 남게 됩니다.

사용하는 종이에 따라 조금씩 달라지긴 하지만 물을 많이 사용할수록 마르고 난 후에 테두리가 진하게 남아요.

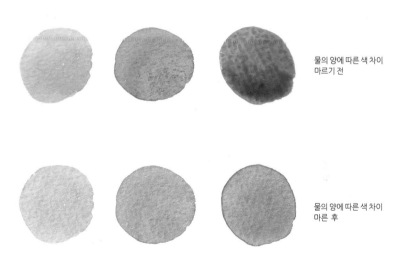

물의 양에 따른 색 차이
마르기 전

물의 양에 따른 색 차이
마른 후

물 농도 조절하기 2

한 가지 색을 사용해서 2단계 이상(옅은 색과 진한 색) 내어 보기

팔레트에서 제일 마음에 드는 색을 하나 고르고 붓에 물을 적신 후 종이에 칠해 보세요.

그것을 기준으로 물을 더 타 보기도 하고 덜 타 보기도 하면서 물의 양에 따라 변화되는 물감의 농도를 느껴 보세요.
이 작업이 조금 손에 익으면 점점 더 물 농도를 조절해서 단계를 늘려 나가는 연습을 해 보세요. 한 가지 색을 자유롭게 농도 조절이 가능하게 연습을 하셨다면 두 가지 이상의 색을 섞어 농도 조절을 연습해 보세요.

수채화에서는 물 농도에 따라서 느낌이 많이 달라지므로 물의 양을 익히는 연습은 충분히 해주시는 게 좋아요.

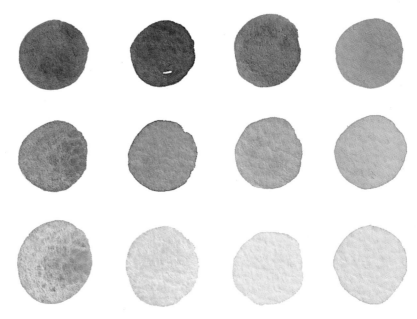

한 가지 색으로 진한 색 부터 연한 색으로 농도 조절해 보기

수채화 기법 2 : 그라데이션

한 가지 색을 사용해서 2단계 이상(옅은 색과 진한 색) 내어 보기

❖ 한 가지 색으로 그라데이션해 보기

사용하려는 색의 제일 연한 색을 밑 색으로 잡고 칠하려면 전체에 칠해준 후 물이 마르기 전에 더 진한 색을 만들어서 어둡게 표현해주고 싶은 부분에 칠해주세요. 연한 색 –중간색–진한 색 순으로 올려주면 됩니다. 이때 붓에 물기가 충분히 있어야 해요. 중간에 색 경계가 생기는 부분은 깨끗하게 헹군 붓으로 문질러 주세요. 주의할 점은 칠한 곳에 그보다 연한 색이 묻어 있는 붓으로 칠하게 되면 얼룩이 져서 예쁘지 않아요.

❖ 두 가지 색 이상으로 그라데이션해 보기

두 가지 이상의 색으로 그라데이션을 하거나 밑 색을 깔아야 할 때는 그리는 대상을 잘 보고 느껴지는 색을 사용하세요. 오렌지를 그리려면 제일 먼저 밝은 노란색을 깔아준 후 중간색인 주황색을 얹고 다음으로 가장 어두운 갈색을 올려주면 됩니다. 딸기나 블루베리도 같은 방법으로 색을 올려주세요.

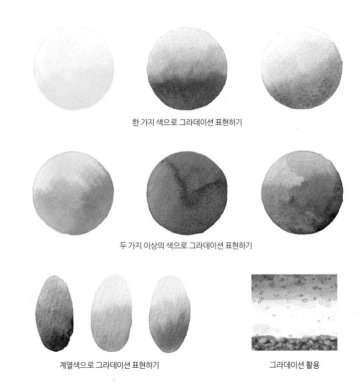

한 가지 색으로 그라데이션 표현하기

두 가지 이상의 색으로 그라데이션 표현하기

계열색으로 그라데이션 표현하기

그라데이션 활용

다양한 색 만들어 보기

두 가지 이상의 색을 사용해 다양한 색을 만들어 보기 위해 색의 기본 3색 배합을 알아 두면 좋아요.

❖ 색 혼합하기

여러 가지 색상이 들어 있는 팔레트를 구입
하는 방법도 있지만 간단한 원리만 알면 색
을 혼합해서 다양한 색을 만들 수 있어요.
기본이 되는 빨강, 노랑, 파랑으로 색을 만들
어 봐요.
여러 색을 만드는 연습을 한 후, 익숙해지면
여러 가지 색으로 밑 색을 깔아 다양한 색을
만들어 봐요.

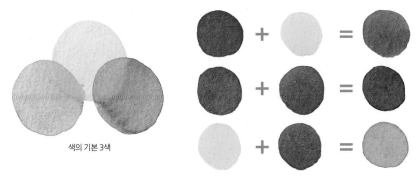

색의 기본 3색

기본색으로 조합해서 색 만들기

❖ 보색을 이용한 검은색 만들기

어두운 색을 표현해야 할 때는 검은색을 쓰
기보다는 보색을 사용해서 어두운 색을 만
들어 사용해 보세요. 탁하지 않고 풍부한 색
을 느낄 수 있을 거예요.
🐵 연두+보라 / 주황+파랑 = 검정

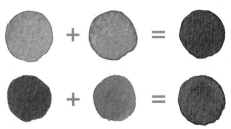

보색으로 조합해서 검은색 만들기

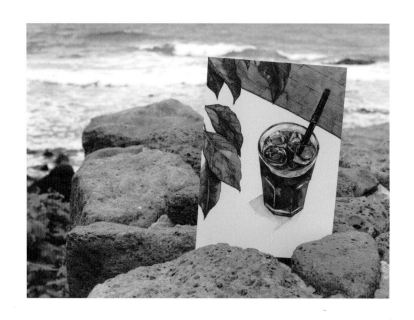

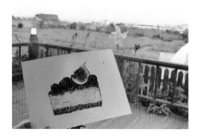

알아 두면 좋은 TIP

❖ 붓이 끝나는 지점에 한 가지 색이 아닌
　다중색으로 표현

채색할 때 마지막 부분을 좀 더 어둡고 다양
하게 표현을 하기 위해서는 채색 끝부분에
서 붓을 마지막으로 떼어주세요. 종이에서
붓이 떨어지면서 붓에 묻어 있던 물감이 뭉
치기 때문에 자연스럽게 명암을 준 듯한 그
라데이션 느낌을 낼 수 있어요.
한 가지 색을 사용해서 밑 색을 깔아주는 것
보다 여러 가지 가까운 색을 사용해서 올려
주면 훨씬 풍부하고 깊이감 있는 색감이 만
들어져요.

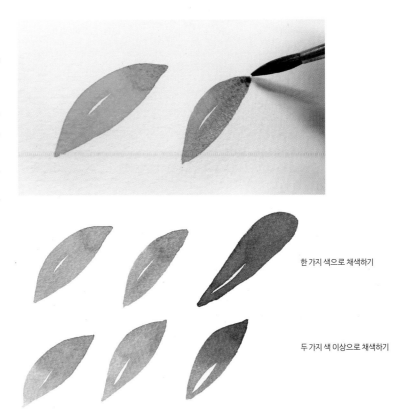

한 가지 색으로 채색하기

두 가지 색 이상으로 채색하기

채색 KEY POINT

✛ 밑 색 깔기
바탕이 되는 색깔만 잘 깔아 두면 묘사를 조금만 해줘도 완성도가 훨씬 좋아져요.

여러 가지 색으로
밑 색 깔기

✛ 묘사는 중요한 부위에만 집중적으로!
묘사를 하다 보면 시선과 멀리 있는 부분까지 다 해주는 경우가 있는데 시선이 제일 많이 가거나 제일 중요한 부분에만 묘사를 해줘도 그림이 충분히 살아나요(우측 두번째 그림).
마지막으로 적당히 묘사를 해준 그림에 하이라이트 표현을 해주면 입체감 있는 표현 완성!

 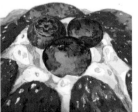 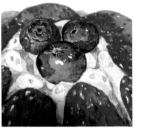

24

맛있는 음식을 만들어 접시에 예쁘게 담아
내서 마무리로 통깨를 살살 뿌려 올리면 군
침이 도는 것처럼 잘 그려 놓은 그림도 라인
정리를 해주고 진하고 밝은 부분을 명확히
표현해 주면 그림의 완성도가 좋아집니다.
반대로 라인과 명함을 주지 않으면 흐리멍
덩한 그림이 되어 버려요.

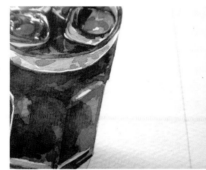 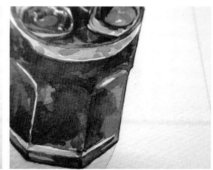

❖ 맛있어 보이는 그림의 비결은
　 겹겹이 쌓기와 붓 터치!

음식의 질감마다 제각각의 빛이 맺히는데
한 줄로 쭉 그어서 표현한 것보다 적당히 터
치감을 넣어서 표현해주면 훨~씬 맛깔나 보
인답니다. 그리고 재료의 질감을 표현할 때
는 한 번만 색을 올리는 것보다 여러 겹으로
색을 올려주면 깊이 있어 보이고 풍성한 느
낌이 나요.

나의 달콤한 디저트 수채화

그리기 전에

싱그러운 과일

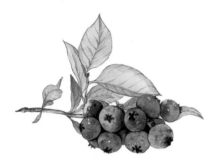

블루베리 blueberry

블루베리는 식물이나 음식 그림 소재로 자주 사용되는 단골손님이에요.
나뭇잎에 붙어 있어도 훌륭하지만 음식 그림에 데코레이션으로도 자주 사용된답니다.

■ 물감 정보 : **블루베리** – 신한 409 프러시안 블루, 415 세룰리안 블루 휴, 408 바이올렛
　　　　　　잎사귀 – 미젤로미션 332 옐로 그린, 333 올리브 그린, 신한 416 셉 그린

■ 블루베리 채색 가이드

– 포도송이나 블루베리 송이를 그릴 때는 한 가지 색으로만 과일을 칠하면 밋밋하고 재미없는
그림이 되어 버립니다. 한 알 한 알 새로운 블루베리를 그린다는 생각으로 개성 있고 다양하게
색을 조합해서 올려주세요.

– 메인으로 프러시안 블루를 사용하면서 차가운 계통의 가까운 색을 함께 사용합니다.
그라데이션을 넣을 때는 연한 색부터 중간색–어두운 색 순으로 올려주는 것이 좋고 한 알을
그리고 나서는 바로 옆 블루베리를 그리지 말고 한 칸 건너 하나씩 채색을 해야 번지지 않고
쉽게 그릴 수 있어요.
나뭇잎은 블루베리보다는 조금 연하게 칠한다는 것을 의식하고 색을 만들어 보세요. 블루베
리가 주인공이기 때문에 나뭇잎은 조금 연하게 채색하는 것이 좋아요.

– 흰색 하이라이트는 가장 나중에 마무리로 찍어주되 너무 많이 찍지 않도록 유의하세요.

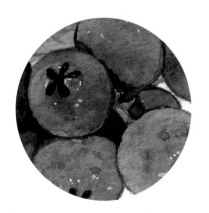

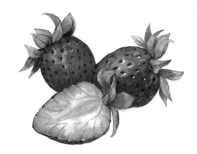

딸기 strawberry

디저트에서 빼놓을 수 없는 과일이 바로 딸기이지만 그만큼 그리는 방법과 표현할 수 있는
방법이 여러 가지랍니다. 많이 그려 보고 연습하면서 자기만의 딸기 그림을 완성시켜 보세요.

- 물감 정보 : **딸기 과육** – 신한 405 퍼머넌트 옐로 딥, 406 레드, 421 크림슨 레이크
 잎사귀 – 미젤로미션 332 옐로 그린, 333 올리브 그린, 신한 416 셉 그린

- 딸기 채색 가이드
 – 어렵게 표현할 수도, 쉽게 표현할 수도 있는 과일이지만 우선 과일을 쉽게 그릴 수 있어야만
 디저트나 음식에 있는 과일을 표현하는 데 수월해져요.

 – 처음 단계에서는 쉽게 표현할 수 있도록 많은 터치를 넣지 않았어요.

 – 밑 색을 깔아줄 때 먹음직스럽게 보이도록 주황색과 중간 톤의 붉은색 그리고 마무리로 어두
 운 부분에 적갈색이나 보라색을 섞은 어두운 톤의 붉은색을 깔아줍니다. 채색을 할 때는 반
 사되는 부분을 표현하기 위해서 전체적으로 색을 올리지 않고 흰 부분을 남겨 놓고 채색하면
 훨씬 싱그럽고 먹음직스러워 보입니다.

 – 씨 부분은 가장 나중에 칠해주고, 씨의 색도 딸기의 밝은 부분에 칠할 때는 좀 더 밝게, 어두
 운 부분을 칠할 때는 좀 더 진하게 칠해주면 좋습니다.

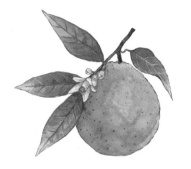

오렌지 orange

과일 오렌지 채색을 연습해 보면서, 디저트에 어울리도록 농도 조절 연습을 해 보세요.
오렌지는 단독 소재로 사용되기보다는 초콜렛과 잘 어울리는 식재료입니다.

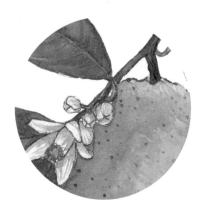

- 물감 정보 : **오렌지** – 신한 411 레몬 옐로, 405 퍼머넌트 옐로 딥, 413 옐로 오커, 미젤로미션 362 번트 시에나

 잎사귀 – 미젤로미션 332 옐로 그린, 333 올리브 그린, 신한 416 셉 그린

- 오렌지 채색 가이드

- 넓은 면을 칠해야 하니 물감을 넉넉히 만들어 두면 좋고, 칠할 때 자칫 탁하게 표현될 수도 있으니 맑은 느낌을 잘 유지하도록 신경 써 주세요.

- 오렌지와 잎사귀의 톤이 비슷하게 되도록 물감의 농도를 맞춰주면 좋습니다. 오렌지가 주인공이고 잎사귀는 조연이니 너무 튀지 않도록 주의해서 칠하고, 꽃은 두 번 이상 터치가 들어가면 지저분해질 수 있으므로 미리 칠할 색을 연습해 두면 좋습니다.

- 오렌지 부분을 채색할 때는 밝은 부분과 중간 톤, 어두운 부분의 색깔 면적 배분을 생각하면서 칠해 보세요.

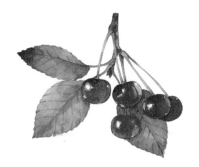

체리 cherry

체리는 단독 소재로도 자주 사용되지만 디저트의 포인트로 디피용으로도 많이 쓰입니다.
특히, 포인트를 주기에 좋은 과일입니다.

- 물감 정보 : **체리** – 신한 421 크림슨 레이크, 425 보르노, 419 레드 바이올렛

 나무 – 미젤로미션 362 번트 시에나, 364 반다이크 브라운

 잎사귀 – 미젤로미션 332 옐로 그린, 333 올리브 그린, 신한 416 셉 그린, 409 프러시안 블루
 (조금 더 진한 녹색을 만들고 싶을 땐 프러시안 블루를 섞어서 사용해 보세요)

- 체리 채색 가이드

- 체리는 반사광으로 표현되는 하이라이트 부분이 상대적으로 넓기 때문에 칠하지 않고 비워
 둬야 할 부분을 스케치할 때 미리 표시해 놓으면 좋습니다.

- 예제 그림은 주로 빨간색을 메인으로 사용했지만 검붉은색 계열의 체리도 있고, 노랑과 주황,
 빨강이 섞인 체리도 있기 때문에 한 번 그리는 방법을 익히고 나면 여러 가지 버전의 체리를
 그릴 수 있습니다.

- 체리는 잎사귀와 체리가 강렬하게 대비될 수 있도록 톤을 비슷하게 표현해줘도 좋습니다.

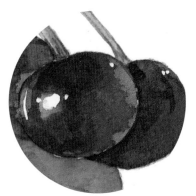

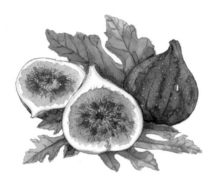

무화과 fig

요즘에는 마트에서도 흔히 볼 수 있지만 주변에서 의외로 생과를 접해 보지 못한 분들이 아직 많더라고요. 그림 소재로는 더할 나위 없이 좋은 아이템이니 많이 관찰하며 친해져 보아요.

- 물감 정보 : **무화과 안쪽** – 신한 405 퍼머넌트 옐로 딥, 425 보르도, 419 레드 바이올렛
 무화과 껍질 – 신한 419 레드 바이올렛, 408 바이올렛, 409 프러시안 블루, 포인트로 405 퍼머넌트 옐로 딥
 잎사귀 – 미젤로미션 332 옐로 그린, 333 올리브 그린, 신한 416 셉 그린, 409 프러시안 블루

- 무화과 채색 가이드
- 무화과의 안쪽을 칠할 때는 노란색 부분을 먼저 칠해준 후 보르도를 연하게 핑크빛이 도는 부분까지 칠해주고 껍질과 연결된 부분에는 깨끗한 붓에 물을 조금 묻혀서 문질러주면서 그라데이션해줍니다.
- 과육의 안쪽 알갱이들은 전부 표현하려고 하지 말고 안쪽 중앙 부분만 조금 신경 써서 묘사해주세요.
- 무화과 껍질 부분에는 보르도와 바이올렛으로 밑 색을 충분히 깔아준 후 퍼머넌트 옐로 딥으로 부분 부분 툭툭 올려주듯 몇 군데만 찍어주면 멋진 얼룩이 완성됩니다.

달콤한 디저트

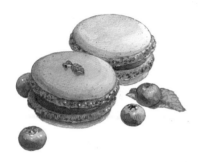

블루베리 마카롱 blueberry macaron

마니아층이 많은, 저도 참 좋아하는 디저트인데요. 마카롱 그림은 그리기는 어렵지 않지만 데코레이션 소재와 함께 그려주면 훨씬 풍성해 보일 거예요.

■ 물감 정보 : **마카롱** – 신한 425 보르도, 419 레드 바이올렛, 408 바이올렛, 409 프러시안 블루
잎사귀 – 미젤로미션 332 옐로 그린, 333 올리브 그린, 신한 416 셉 그린
블루베리 – 신한 408 바이올렛, 409 프러시안 블루

■ 블루베리 마카롱 채색 가이드

– 마카롱의 뚜껑 부분은 되도록 터치를 최소화해야 깔끔해 보입니다.

– 프릴 부분은 터치를 많이 올리는 것이 아니고 프릴의 구멍 난 부분을 잘 묘사해주어야 합니다. 프릴의 마무리는 화이트를 진하게 타서 하이라이트를 콕콕콕 찍어줍니다. 마카롱 윗면에 질감 표현으로 점을 찍어줄 때는 너무 진하게 색이 나오지 않게 미리 다른 종이에 색깔이 맞게 만들어졌는지 테스트를 해 본 후에 표현해주는 것이 좋습니다.

– 마무리 단계에서도 세심하게 표현해 완성도를 높여 보세요.

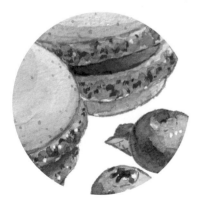

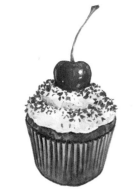

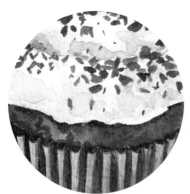

체리 컵케이크 cherry cupcake

체리는 오렌지와 더불어 초콜릿과 아주 잘 어울리는 소재로 데코 활용이 많습니다. 체리 컵케이크는 보기만 해도 군침이 돌고 커피 생각이 나죠. 디저트를 처음으로 그릴 때 좋은 소재입니다.

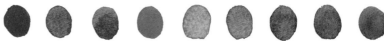

- 물감 정보 : **체리** – 신한 421 크림슨 레이크, 425 보르도, 419 레드 바이올렛, 셉 그린 416, 미젤로미션 333 올리브 그린

 빵과 초콜릿 – 미젤로미션 362 번트 시에나, 363 레드 브라운, 364 반다이크 브라운

 유산지 – 미젤로미션 364 반다이크 브라운, 신한 409 프러시안 블루(반다이크 브라운에 프러시안 블루를 섞어 사용하면 좀 더 어두운 초콜릿 색을 낼 수 있습니다).

- 체리 컵케이크 채색 가이드

 – 제일 밝은 색인 크림을 먼저 칠한 후 체리-유산지-빵 순으로 채색해주세요.

 – 초콜릿 부스러기는 제일 나중에 표현해주고 크고 작게 다양한 크기로 찍어줍니다.

 – 유산지 부분은 주름 표현에 신경 써 주고 유산지 주름 윗부분에서 하단 부분으로 넘어갈 때 자연스럽게 그라데이션해주는 것이 중요합니다.

 – 크림도 자칫 진하게 표현될 수 있으니 테스트로 색깔을 충분히 만들어 본 후 채색에 들어가는 것이 좋습니다.

오렌지 초콜릿 크레페 orange chocolate crepe

충충이 얇게 여러 겹 쌓여 있는 크레페 케이크는 눈으로도 입으로도 즐기기에 부족함이 없는 디저트이지요. 초콜릿 크레페 위의 오렌지 포인트는 계절감과 색감을 동시에 살려 줄 수 있어요.

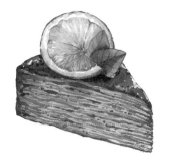

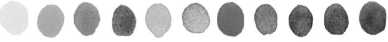

- **물감 정보 : 오렌지** – 신한 411 레몬 옐로, 405 퍼머넌트 옐로 딥, 413 옐로 오커, 422 오렌지
 잎사귀 – 미젤로미션 332 옐로 그린, 331 셉 그린, 신한 416 셉 그린
 초콜릿 – 미젤로미션 362 번트 시에나, 363 레드 브라운, 364 반다이크 브라운, 신한 409
 프러시안 블루, 422 오렌지, 405 퍼머넌트 옐로 딥

- 오렌지 초콜릿 크레페 채색 가이드

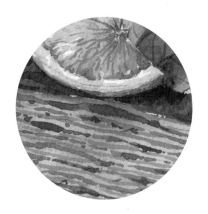

– 크레페 부분과 오렌지 부분의 톤이 많이 다르기 때문에 오렌지와 크레페가 비슷한 톤이 유지될 수 있도록 신경 써야 합니다.

– 크레페 윗면의 초콜릿 반사광 부분은 남겨 놓고 채색을 하면 좋지만, 전체 채색 후에 흰색 하이라이트로 표현해주어도 무방합니다.

– 옆면은 옐로 딥에 번트 시에나를 조금 섞어서 전체 면에 발라준 후 부분 부분 번트 시에나를 툭툭 올려주어 자연스럽게 그라데이션 되도록 한 후 다 마른 후에 반 다이크 브라운과 번트 시에나를 섞어서 초콜릿 색을 만들어 크레페의 층을 표현해줍니다. 이때는 같은 굵기로 선을 긋는 것이 아니라 굵고 얇은 선으로 다양하게 표현해줍니다.

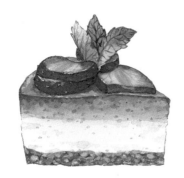

딸기 레어 치즈케이크 strawberry rare cheese cake

딸기의 레드와 옐로 화이트의 부드러운 치즈, 갈색의 바삭한 크런치까지 다양한 색을 살려
상큼 달콤한 맛에 바삭한 크런치를 상상하면서 그려 보세요.

■ 물감 정보 : **딸기** - 신한 421 크림슨 레이크, 425 보르도, 406 레드
　잎사귀 - 미젤로미션 332 옐로 그린, 333 올리브 그린, 신한 416 셉 그린
　치즈케이크와 바닥 - 신한 411 레몬 옐로, 405 퍼머넌트 옐로 딥, 미젤로미션 323 옐로 오커,
362 번트 시에나

■ 딸기 레어 치즈케이크 채색 가이드
- 윗면에 올라간 장식용 딸기는 생딸기가 아닌 설탕에 절인 딸기이기 때문에 너무 생생한 느낌
　은 주지 않았습니다.
- 딸기 층과 치즈 층이 너무 분리되어 보이지 않도록 중간색이 맞닿는 부분은 깨끗한 붓에 물
　칠을 해서 여러 번 문질러줍니다. 치즈케이크 부분은 터치를 많이 하지 않도록 주의하고 바닥
　과자의 크런치 부분을 좀 상세히 그려주면 훨씬 먹음직스러워 보입니다.
- 마지막으로 케이크의 기포를 표현해줍니다.
- 마찬가지로 너무 진해지지 않게 연한 색을 테스트해 보면서 칠해줍니다.

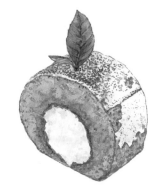

말차 롤케이크 macha roll cake

녹색의 디저트 류가 많지는 않은데요. 은은한 녹차 향이 물씬 풍기는 녹색의 말차에 보드라운 롤케이크를 그려, 달곰쌉쌀한 티타임을 만들어 보세요.

- 물감 정보 : **말차 롤케이크** – 미젤로미션 332 옐로 그린, 333 올리브 그린, 신한 420 올리브 그린, 416 셉 그린, 409 프러시안 블루, 405 퍼머넌트 옐로 딥
 잎사귀 – 미젤로미션 332 옐로 그린, 333 올리브 그린, 신한 416 셉 그린

- 말차 롤케이크 채색 가이드

 - 롤케이크의 옆면과 잘라진 단면 부분도 차이를 두려고 의식하면서 채색을 해 봐요. 그리고 크림이 들어 있는 중간 면과 맞닿는 롤케이크가 구워져서 변색된 갈색 부분을 세심하게 표현해 주세요.

 - 롤케이크가 구워지면서 생기는 기포 부분도 잘 표현해주세요.

 - 마지막으로 케이크 윗면에 발라져 있는 생크림 위에 뿌려진 녹차 가루를 표현해주는데 어느 부분에 가루가 가장 많이 떨어졌을까 생각하면서 제일 많이 떨어져 있을 것 같은 부분의 밀도를 올려주면서 점을 찍어줍니다.

 - 점 크기도 일정하지 않게 다양한 크기로 찍어주면 좋습니다.

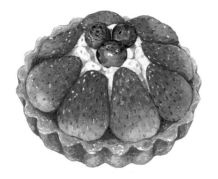

딸기 타르트 strawberry tarte

케이크 쇼케이스에서 영롱한 자태를 뽐내고 있는 딸기 타르트는 그냥 지나칠 수 없을 정도로 식욕을 자극하는 디저트예요!

■ 물감 정보 : **블루베리** – 신한 409 프러시안 블루, 415 세룰리안 블루 휴, 408 바이올렛
 딸기 과육 – 신한 405 퍼머넌트 옐로 딥, 406 레드, 421 크림슨 레이크
 타르트지 – 신한 405 퍼머넌트 옐로 딥, 미젤로미션 323 옐로 오커, 364 반다이크 브라운,
 362 번트 시에나, 신한 413 옐로 오커

■ 딸기 타르트 채색 가이드
 – 한 가지 종류의 과일을 여러 개 그려야 하는 그림의 경우에는 하나하나 조금씩이라도 다르게
 표현을 해주려는 노력이 필요해요. 그렇지 않으면 정말 지루한 그림이 되어 버릴 수 있기 때문
 이에요.
 – 딸기-블루베리-타르트지 순으로 시선이 가기 때문에 이 순서대로 강약 조절을 해주면 좋고,
 타르트지는 전체 밑 색을 잘 깔아준 후 중간 부분을 중점적으로 묘사해주면 돼요.

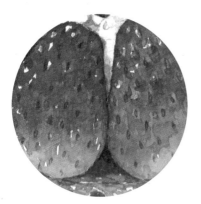

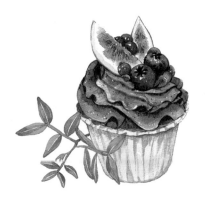

무화과 초콜릿 컵케이크 fig chocolate cupcake

화려한 초콜릿 크림 레이어 컵케이크에 붉은빛 무화과를 잘라서 데코레이션을 해주면 아주아주 멋들어진 디저트가 만들어져요.

- **물감 정보 : 블루베리** – 신한 409 프러시안 블루, 415 세룰리안 블루 휴, 408 바이올렛
 무화과 – 신한 405 퍼머넌트 옐로 딥, 425 보르도, 421 크림슨 레이크
 잎사귀 – 미젤로미션 332 옐로 그린, 333 올리브 그린, 신한 416 샙 그린, 409 프러시안 블루
 초콜릿 크림 – 미젤로미션 362 번트 시에나, 363 레드 브라운, 364 반다이크 브라운, 신한 409 프러시안 블루(반다이크 브라운에 프러시안 블루를 섞어 사용하면 좀 더 어두운 초콜릿 색을 낼 수 있어요).

- **무화과 초콜릿 컵케이크 채색 가이드**
- 토핑으로 올라가 있는 과일들을 그려준 후 초콜릿 크림을 채색하면 어느 정도 톤을 맞추기가 용이합니다.

- 초콜릿 크림은 너무 진하게 칠하기보다는 빛을 받는 부분을 일부러 조금 밝게 표현해주면 좀 더 맑고 깨끗한 느낌을 낼 수 있습니다.

- 유산지는 반투명한 종이 느낌이기 때문에 라인 색을 너무 진하게 칠하지 않도록 신경 써 줍니다.

체리파이 cherry pie

달콤하고 새콤한 체리를 잘 졸여서 바삭한 파이지로 체리파이를 만든다면 얼마나 행복할까요.
자고로 체리파이에는 필링이 주르륵 흘러나와야 제맛인 것 같아요.

- 물감 정보 : **체리** – 신한 421 크림슨 레이크, 406 레드, 425 보르도, 419 레드 바이올렛,
 408 바이올렛
 잎사귀 – 미젤로미션 332 옐로 그린, 333 올리브 그린, 신한 416 셉 그린
 파이지 – 신한 405 퍼머넌트 옐로 딥, 미젤로미션 323 옐로 오커, 364 반다이크 브라운,
 362 번트 시에나, 신한 413 옐로 오커

- 체리파이 채색 가이드
- 체리파이의 제일 중요 부분은 흘러내리는 필링이기 때문에 필링을 신경 써서 표현해줍니다.
 자칫하면 그냥 빨강 액체처럼 보이지만 그 안에도 체리 과육이 덩어리져 있기 때문에 그 부분
 을 잘 살려주는 것이 중요합니다.

- 필링의 반사되는 부분을 잘 고려하고 채색을 해주세요.

- 바삭바삭한 파이지를 표현할 때는 기둥 부분은 밑 색을 적당히 깔아서 표현해주고, 파이 틀
 위로 삐져나와 있는 윗면은 먹음직스러운 갈색으로 바삭바삭한 느낌이 들도록 칠해줍니다.

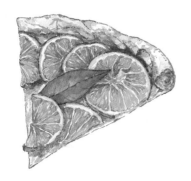

오렌지 피자 orange pizza

오렌지는 겉껍질도 독특한 식감과 향이 있어서 디저트 재료로 자주 사용됩니다. 오렌지가 통으로 슬라이스되어 올라간 상큼한 오렌지 피자 한 조각 어떠세요?

- 물감 정보 : **오렌지** – 신한 411 레몬 옐로, 405 퍼머넌트 옐로 딥, 413 옐로 오커, 422 오렌지
 잎사귀 – 신한 420 올리브 그린, 416 셉 그린, 미젤로미션 333 올리브 그린
 피자 도우 – 신한 405 퍼머넌트 옐로 딥, 미젤로미션 323 옐로 오커, 364 반다이크 브라운,
 362 번트 시에나, 신한 413 옐로 오커, 409 프러시안 블루

- 오렌지 피자 채색 가이드

- 딸기 타르트는 한 가지 과일이 여러 개 있어서 각기 다르게 표현을 해주는 것이 좋은데요, 오렌지 피자는 하나의 과일에서 잘라진 여러 개의 조각이기 때문에 톤을 유지해주는 것이 좋아요. 물감을 미리 넉넉히 만들어 놓고 채색하면 좋겠지요.

- 오렌지 과육 사이사이에 흰 막 부분은 칠하지 않고 비워 두는 형식으로 흰색을 표현했습니다. 오렌지의 과육이 서로의 영역을 침범하지 않도록 주의하면서 채색해줍니다.

- 오렌지 알갱이 사이사이와 단면의 반사된 하이라이트 부분도 미리 염두에 두고 비워가면서 칠하는 것이 좋습니다.

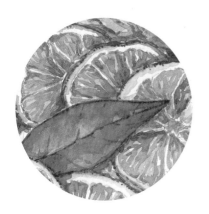

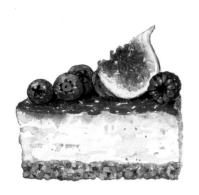

무화과 치즈케이크 fig cheese cake

붉은빛 무화과의 씨가 오독오독 씹히면서 풍성한 치즈의 맛과 어우러지고, 블루베리와
라즈베리의 조화가 치즈케이크에 녹아들어 맛과 색을 더해줍니다.

- **물감 정보 : 블루베리** – 신한 409 프러시안 블루, 415 세룰리안 블루 휴, 408 바이올렛
 무화과 – 신한 405 퍼머넌트 옐로 딥, 425 보르도, 421 크림슨 레이크
 무화과 필링층 – 신한 425 보르도, 421 크림슨 레이크, 419 레드 바이올렛, 408 바이올렛
 치즈케이크와 바닥 – 신한 411 레몬 옐로, 413 옐로 오커, 405 퍼머넌트 옐로 딥, 미젤로미션
 323 옐로 오커, 362 번트 시에나, 364 반다이크 브라운

- 무화과 치즈케이크 채색 가이드

- 이 그림의 주인공은 무화과와 블루베리, 라즈베리, 그리고 치즈케이크 상단에 코팅되어 있는
 필링층입니다.

- 필링층이 빛에 반사되어 반짝반짝 글로시한 느낌을 강조해서 표현합니다.

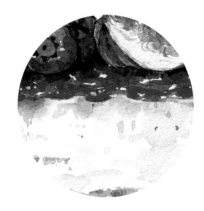

- 케이크를 자를 때 필링층이 치즈케이크 벽에 자연스럽게 묻어 나온 것도 표현해 보세요. 마지
 막으로 바삭한 크런치 바닥도 알알이 살아 있는 느낌으로 묘사해줍니다.

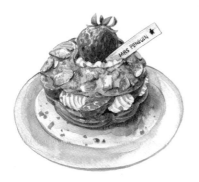

딸기 슈 디저트 strawberry choux dessert

제가 좋아하는 디저트 가게에서 딸기 시즌에 한정적으로 판매했던 딸기 슈 디저트예요.
슈 반죽을 바삭하게 구워내고 그 안에 보드라운 크림을 가득 채우고 딸기를 얹어 주었지요.

■ 물감 정보 : **딸기 과육** – 신한 405 퍼머넌트 옐로 딥 , 406 레드, 421 크림슨 레이크
　　잎사귀 – 미젤로미션 332 옐로 그린, 333 올리브 그린, 신한 416 셉 그린
　　과자 부분 – 미젤로미션 323 옐로 오커, 362 번트 시에나, 신한 413 옐로 오커, 미젤로미션
　　364 반다이크 브라운
　　접시 – 신한 421 크림슨 레이크, 425 보르도, 408 바이올렛

■ 딸기 슈 디저트 채색 가이드

－ 접시는 거의 배경 수준으로 있다는 정도로만 인식하세요. 많이 묘사하지 않도록 신경 쓰면서
　색깔도 진하게 칠하지 않는 것이 좋습니다.

－ 딸기는 빛이 반사되는 부분을 흰색으로 남겨 놓은 후 채색하고, 과자 부분에는 아몬드 슬라이스
　가 뿌려져 있으므로 과자의 밑 색을 깔 때 아몬드 부분은 제외하고 칠해줍니다.

－ 아몬드도 과자와 함께 구워진 것이니 노릇노릇하게 칠해줍니다.

－ 글씨와 피스타치오 후레이크, 그리고 설탕가루는 그림의 마지막 단계에서 표현해줍니다.

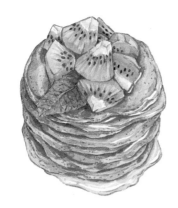

키위 팬케이크 kiwi fruit pancake

갓 구운 팬케이크에 시럽을 가득 뿌려 넣고 상큼한 키위를 토핑으로 올린 브런치 한번 드셔 보실 래요? 상큼 달달 고소함의 조합에 자꾸자꾸 손이 갈 거예요.

- 물감 정보 : **키위** – 미젤로미션 332 옐로 그린, 신한 420 올리브 그린, 미젤로미션 333 올리브 그린, 331 셉 그린, 신한 416 셉 그린, 409 프러시안 블루
 팬케이크 – 신한 405 퍼머넌트 옐로 딥, 413 옐로 오커, 미젤로미션 323 옐로 오커, 364 반다이크 브라운

- 키위 팬케이크 채색 가이드

- 키위와 민트 잎이 둘 다 녹색이기 때문에 비슷한 톤이 되지 않도록 미리 색을 만들어 놓는 것이 좋아요. 민트는 프러시안 블루를 섞어서 좀 더 진한 녹색으로, 키위는 옐로 그린을 메인으로 사용해서 밑 색을 깔고 셉 그린으로 묘사를 해주면 좋습니다.

- 팬케이크는 층층이 쌓여 있어서 채색할 때 구분하기가 어려울 수 있어요. 한 층 한 층 완성해서 내려가는 것도 방법일 수 있지만 이런 방식으로 채색을 할 때는 전체적으로 톤을 맞추는 것에 신경 써 주세요.

- 흘러내린 시럽의 맑고 깨끗한 느낌을 내려면 터치는 최소화하고 빛이 반사가 되는 부분을 남겨 놓고 그 밑에 어두운 부분을 잘 잡아주는 것이 중요합니다.

달곰쌉쌀한 한 잔과 브레드

꿀자몽 honey grapefruit

제가 좋아하는 카페에서 판매하는 시그니처 메뉴예요. 자몽을 손수 하나하나 까서 꿀에 절여서 자몽 그릇에 먹음직스럽게 담겨서 나온답니다. 강력 추천.

- 물감 정보 : **잎사귀** – 미젤로미션 332 옐로 그린, 333 올리브 그린, 신한 416 셉 그린
 자몽 과육 – 신한 405 퍼머넌트 옐로 딥, 413 옐로 오커, 422 오렌지, 406 레드
 자몽 껍질 – 신한 411 레몬 옐로, 405 퍼머넌트 옐로 딥, 413 옐로 오커
 컵 – 보색을 사용해서 회색에 가까운 색을 만들어줍니다.

- 꿀자몽 채색 가이드
- 꿀자몽은 포커스 자체가 자몽에만 맞춰져 있습니다.

- 자몽 껍질과 컵 묘사가 그다지 필요하지 않으니 자몽 표현에 집중합니다. 자몽 색깔을 만들기 어려울 수 있으니 색깔 만들기에 시간을 들여서 감을 익혀 보세요. 그리고 난 후에는 아주 진하게 색을 타 놓고 물을 추가하면서 연한 색을 만들어 사용하면 됩니다.

- 민트 잎은 제일 연한 색으로 밑 색을 깔아주고 안쪽 묘사는 진한 색으로 채워가는데 줄기의 밝은 색깔을 침범하지 않도록 신경 써 주세요.

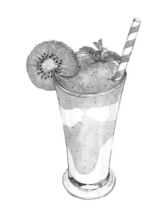

키위 스무디 kiwi smoothie

키위 스무디는 비타민 C가 풍부하고 톡톡 씹히는 씨가 참 재미있어요.
시원하게 스무디로 즐기는 것도 좋은 방법이에요.

■ **물감 정보 : 키위 –** 미젤로미션 332 옐로 그린, 333 올리브 그린, 331 셉 그린, 신한 420 올리브 그린, 416 셉 그린, 409 프러시안 블루

키위 껍질 – 미젤로미션 362 번트 시에나, 364 반다이크 브라운

■ 키위 스무디 채색 가이드

– 키위 팬케이크와 마찬가지로 초록색이 많이 사용되기 때문에 스무디 부분과 민트 부분, 그리고 생과일 키위 부분이 분리되어 보일 수 있도록 스무디 부분은 붓을 눕혀서 면을 채우듯이 채색을 하고, 민트와 과일 키위 부분은 붓을 세워서 터치 감을 많이 주도록 해요.

– 빨대는 원통이 둥글게 돌아가는 느낌을 내주도록 중간 부분보다는 양 옆면을 좀 더 진하게 칠해줍니다.

– 컵 쪽에 채워진 스무디를 채색할 때는 유리컵 전체적으로 어두운 면을 먼저 표현해주고 다 마르고 난 후 그 위에 키위 스무디 부분을 칠해줍니다.

– 마무리로 갈아진 씨를 콕콕 찍어주세요.

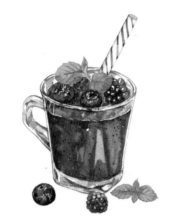

블루베리 스무디 blueberry smoothie

예전엔 블루베리 잼으로밖에 즐기지 못했던 저는 최근에 와서야 생과일도 먹고 여러 가지 방법으로 블루베리를 즐기고 있어요.

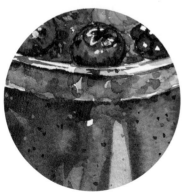

- 물감 정보 : **블루베리** – 신한 409 프러시안 블루, 415 세룰리안 블루 휴, 408 바이올렛
 빨대 – 신한 409 프러시안 블루, 415 세룰리안 블루 휴, 418 코발트 블루 휴
 스무디 – 신한 425 보르도, 421 크림슨 레이크, 419 레드 바이올렛, 408 바이올렛
 유리병 – 보색을 사용해서 회색을 만들어주고, 아주 진한 부분은 신한 402 블랙을 사용합니다.
 잎사귀 – 미젤로미션 332 옐로 그린, 333 올리브 그린, 신한 416 셉 그린

- 블루베리 스무디 채색 가이드
- 블루베리는 갈았을 때와 생과일 때의 색 표현이 달라요.
- 블랙라즈베리는 밑 색을 깔아줄 때 빛에 반사되는 흰 부분을 제외하고 보랏빛과 자줏빛으로 밑 색을 잡아주고 진한 보라색으로 알알이 구분을 해주면서 표현합니다.
- 컵 안에 들어 있는 스무디 표현을 할 때는 빛이 오는 방향을 생각하면서 빛이 오는 쪽은 좀 더 자줏빛이 도는 밝은 색으로 칠하고, 어두운 면은 보랏빛으로 채색해줍니다.
- 중간에 유리의 각진 반사되는 부분은 남겨 놓고 칠한 다음에 마지막에 은은한 연한 보라색으로 로 채워줍니다.

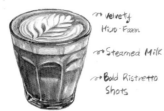

FLAT WHITE

↝ Velvety
Hiro·Foam

↝ Steamed Milk

↝ Bold Ristretto
Shots

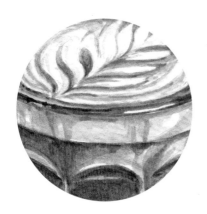

플랫화이트 flat white

라떼보다 진하고 더 고소한 맛을 느끼고 싶다면 플랫화이트 한잔 하는 건 어떨까요?
바리스타가 선보이는 멋진 라떼 아트 감상은 덤이고요.

■ 물감 정보 : 미젤로미션 323 옐로 오커, 364 반다이크 브라운, 362 번트 시에나, 신한 413
 옐로 오커, 423 로 엄버, 402 블랙, 409 프러시안 블루

■ 플랫화이트 채색 가이드

– 윗면에 라떼 아트 부분 표현은 우유 거품처럼 부드럽게 해주는 것이 중요하고, 컵 입구 라인은
 유리컵 바닥에 반사된 진한 부분이 포인트입니다.

– 컵 안에 있는 커피를 채색할 때는 일단 제일 연한 커피색을 만들어서 전체적으로 깔아준 후
 컵의 라인과 모양에 맞춰서 진한 부분을 채워준다는 느낌으로 칠해줍니다.

– 윗면에는 연한 커피색으로 먼저 라떼 아트 모양을 잡아주고 조금 더 진하게 색을 올려가면서
 쌓아줍니다. 이때 붓의 물 양 조절이 매우 중요합니다.

– 마무리로는 손글씨의 느낌을 살려서 영문 또는 한글로 플랫화이트의 레시피를 멋들어지게
 써서 곁들여 보아요.

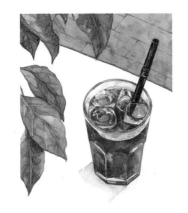

아이스 아메리카노 ice americano

커피를 좋아하는 분들이라면 여름에 빼놓을 수 없는 절대적인 메뉴죠. 얼음 가득 채운 유리잔에
에스프레소 샷을 붓는 장면은 보고만 있어도 시원해지는 느낌이에요.

- 물감 정보 : **아메리카노** – 미젤로미션 323 옐로 오커, 364 반다이크 브라운, 362 번트 시에나,
신한 413 옐로 오커, 423 로 엄버, 402 블랙, 409 프러시안 블루
 빨대 – 보색을 이용해서 검정색을 만들어서 밑 색을 깔고 가장 진하게 표현되어야 하는 부분은
 신한 402 블랙을 사용합니다.
 나뭇잎 – 미젤로미션 332 옐로 그린, 333 올리브 그린, 신한 416 셉 그린, 409 프러시안 블루,
 420 올리브 그린
 나무 바닥 – 미젤로미션 362 번트 시에나, 신한 413 옐로 오커, 423 로 엄버, 409 프러시안 블루

- 아이스 아메리카노 채색 가이드

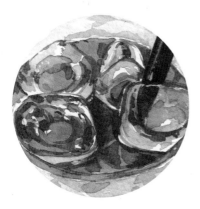

- 아이스 아메리카노는 위에 동동 떠 있는 얼음 표현이 생명이에요.

- 투명한 얼음에 비치는 아메리카노를 잘 관찰하고 표현해 봅시다.

- 나뭇잎은 한 잎 한 잎 색칠하되 바로 옆에 나뭇잎 말고 한 칸 건너 한 칸씩 칠해줘야 번지지 않아
 요. 그리고 한 가지 색으로 모두 칠하는 것이 아니라 각각 다른 색으로 채워주는 것이 좋습니다.

- 나무 바닥은 갈색이지만 여러 가지 갈색을 만들어서 풍성하게 올려준 후 완전히 마르면 마루
 의 이음 부분을 가는 붓을 이용해서 얇게 그려줍니다.

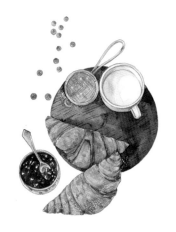

크루아상 croissant

저는 디저트 빵보다는 식사 빵을 더 좋아하는데요 그중에서도 패스츄리류를 제일 좋아한답니다.
여행 중에 조식으로 갓 나온 따끈한 크루아상과 아메리카노 한 잔이면 훌륭한 아침 식사가 완성돼요.

- **물감 정보 : 베리** - 신한 409 프러시안 블루, 415 세룰리안 블루 휴, 408 바이올렛
 크루아상 - 신한 405 퍼머넌트 옐로 딥, 413 옐로 오커, 미젤로미션 323 옐로 오커, 364
 반다이크 브라운, 362 번트 시에나
 잼 - 신한 421 크림슨 레이크, 406 레드, 425 보르도, 419 레드 바이올렛, 408 바이올렛

- 크루아상 채색 가이드

 - 빵이 오븐에 구워지면 윗면이 제일 많이 익고 옆면은 상대적으로 열이 덜 가게 되어 연한 색
 으로 변합니다. 이 부분을 생각하면서 밑 색 또한 옆면은 좀 더 연하게, 윗면은 옆면보다는 조
 금 진하게 밑 색을 잡아주고 완전히 마르고 난 후에 중간 갈색을 만들어서 패스츄리의 결을
 묘사해준 후 마지막에 제일 어두운 갈색으로 포인트를 잡아줍니다.

 - 밀가루 채 부분은 망을 다 묘사해줄 수 없기 때문에 트레이의 밑 색을 연하게 깔아주면서 어
 두운 명암 부분을 그라데이션으로 자연스럽게 표현하고 밑 색이 다 마르면 격자 무늬로 망을
 부분 부분 표현해줍니다. 그리고 마른 후에 밀가루가 묻어 있는 느낌을 흰색으로 콕콕 찍어
 주면서 표현해주세요. 베리 잼은 덩어리가 느껴지고 밑 색을 칠할 때 반사되는 부분이 많이
 보이도록 신경 쓰면서 칠해주고 티스푼이 비치는 모습을 표현하고 싶으면 밑 색을 붉은 기가
 많이 돌도록 칠해줍니다. 다 마른 후에 검붉은 색으로 스푼 이외의 잼 부분을 진하게 칠해주
 면 잼이 어느 정도 비치는 티스푼을 표현할 수 있습니다.

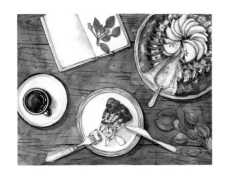

애플파이 apple pie

사과가 한창인 계절인 가을에는 달콤하고 아삭한 사과를 잘게 잘라서 버터와 시나몬, 설탕을 넣고 맛있게 조려 넣은 애플파이 한 조각과 따뜻한 아메리카노가 생각납니다.

- **물감 정보 : 애플파이** – 신한 405 퍼머넌트 옐로 딥, 413 옐로 오커, 미셀로비션 323 옐토 오커, 364 반다이크 브라운, 362 번트 시에나

 잎사귀 – 미젤로미션 332 옐로 그린, 333 올리브 그린, 신한 416 셉 그린, 409 프러시안 블루

 책과 접시 – 보색을 이용해서 색을 만들어 보세요.

- **애플파이 채색 가이드**

- 흰색으로 표현되는 부분이 많기 때문에 보색으로 검은색 계열을 여러 가지 만들어주고 책의 흰 부분, 접시의 흰 부분 등에 다르게 사용해주면 좋습니다.

- 책 위에는 나뭇잎이 올라가 있기 때문에 녹색 색감이 감도는 검은색을 만들고 파이 접시는 갈색 색감이 감도는 검은색을 만들어 봅니다. 그릴 오브젝트가 많을 때는 포인트를 줄 대상만 신경 써서 표현해주고 나머지는 어떤 물건인지 알아볼 수 있을 정도로만 날리듯이 표현해주는 것이 좋습니다. 사진의 아웃포커싱과 비슷한 방법이라고 생각하면 돼요.

- 사물의 채색이 끝나면 마지막으로 바탕색을 칠해주는데 사물 쪽으로 침범하지 않도록 신경 쓰면서 물도 마르지 않게 빨리 채색을 해줘야 합니다. 다 마르고 나면 사물에 비치는 그림자 표현을 해주고 나뭇결도 표현해줍니다.

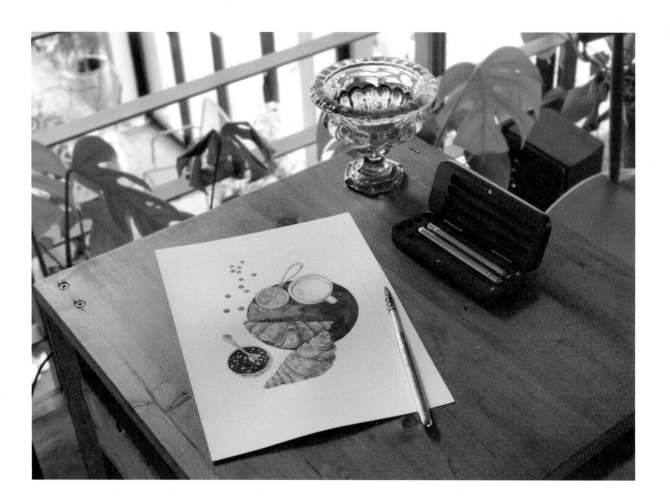

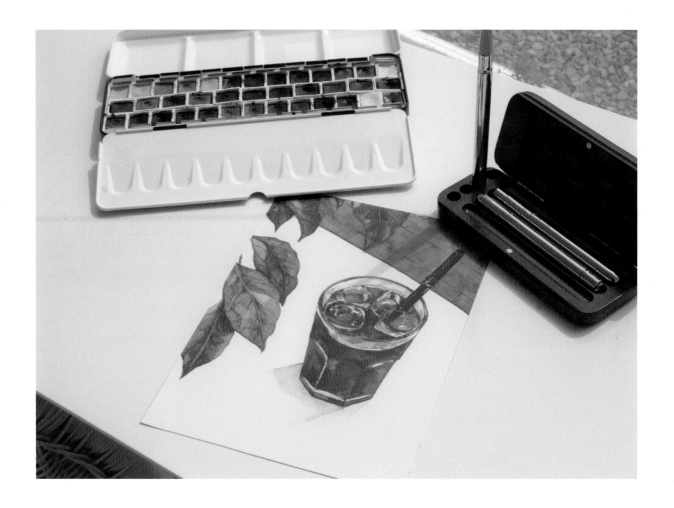

 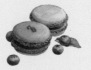 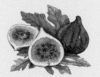

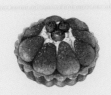

나의 달콤한 디저트 수채화

달콤함을 그리며

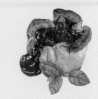

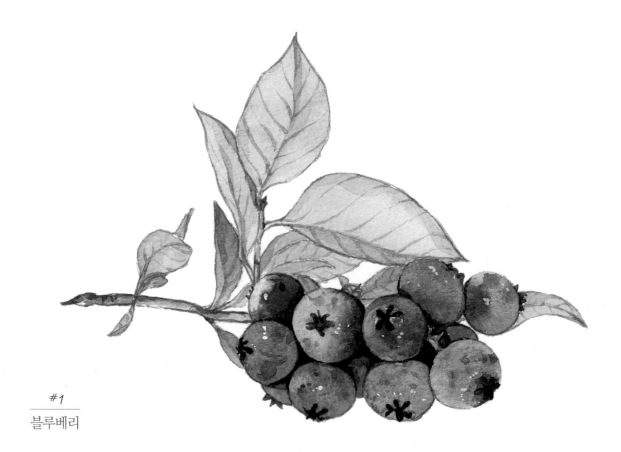

#1

블루베리

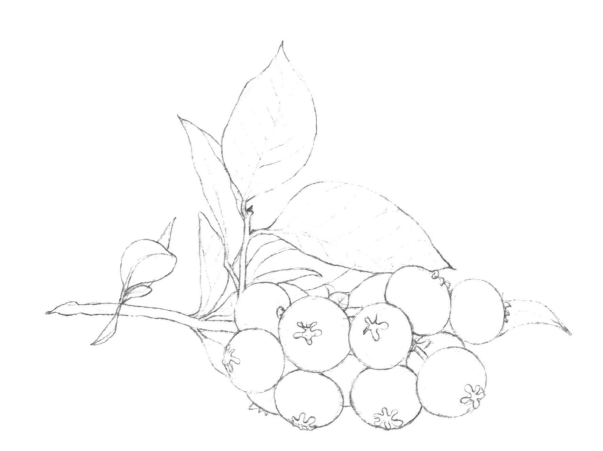

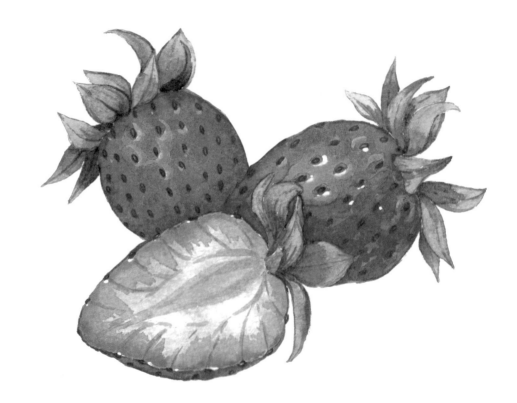

#2

딸기

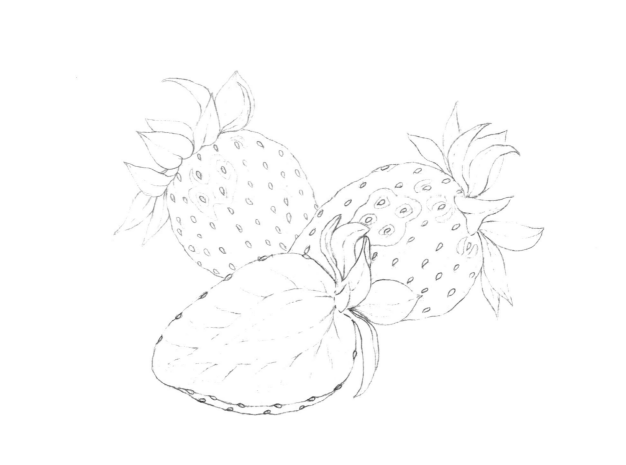

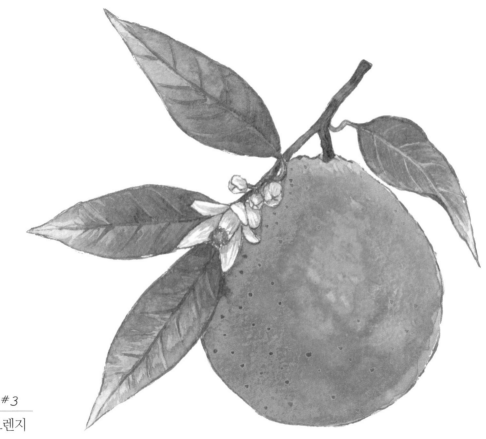

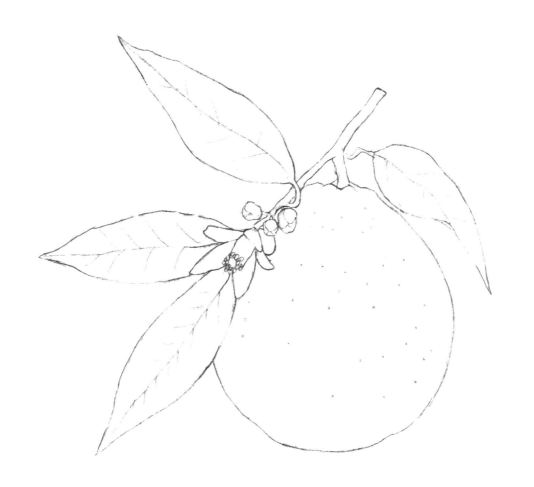

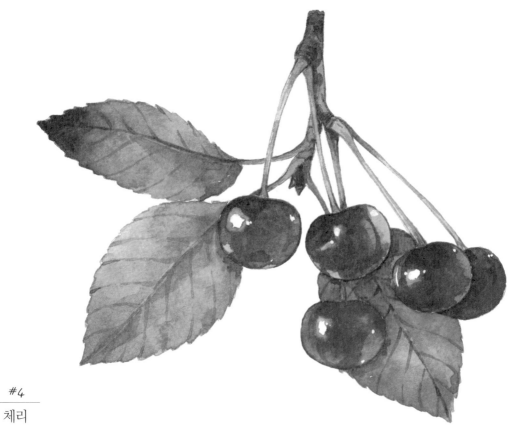

#4
체리

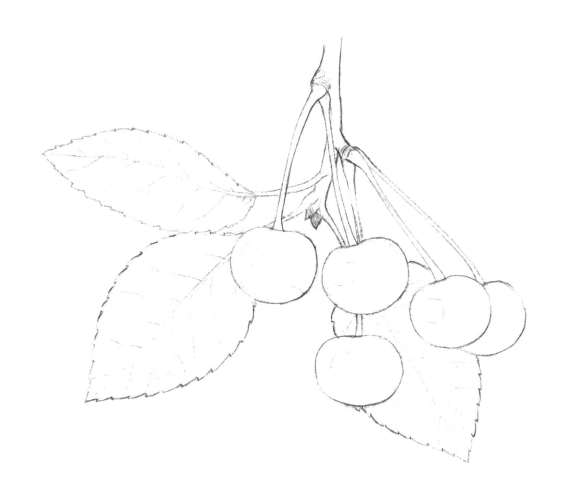

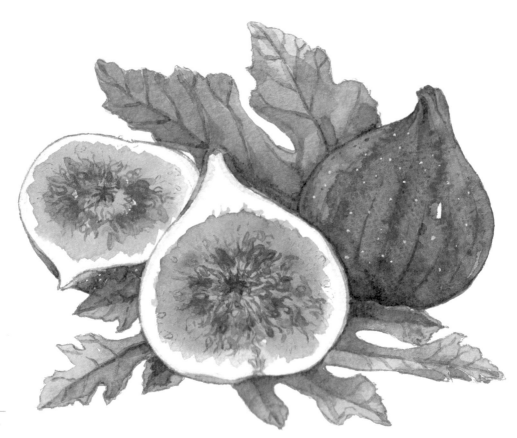

#5
무화과

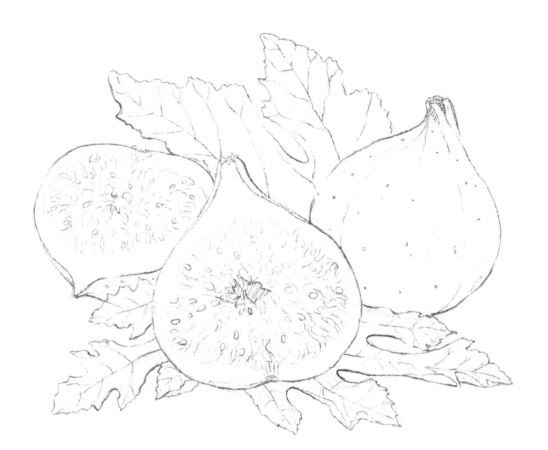

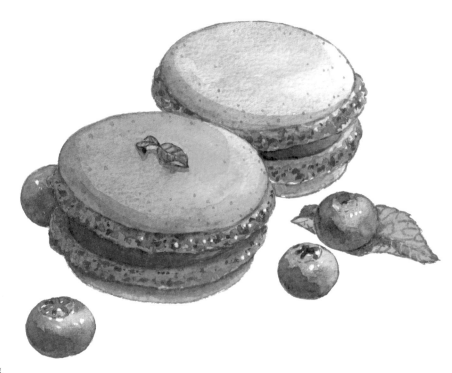

#6
블루베리 마카롱

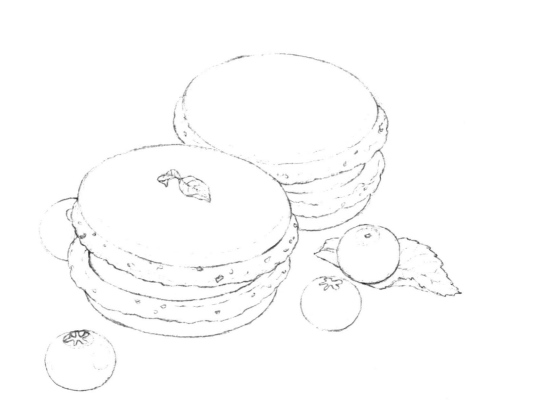

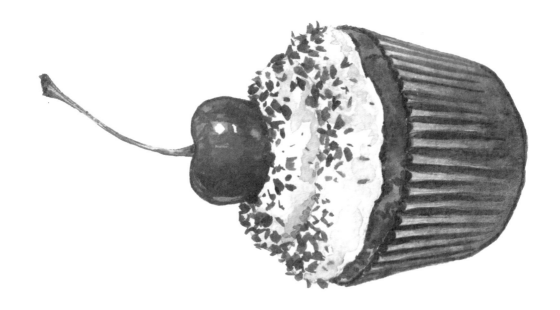

#7
체리 컵케이크

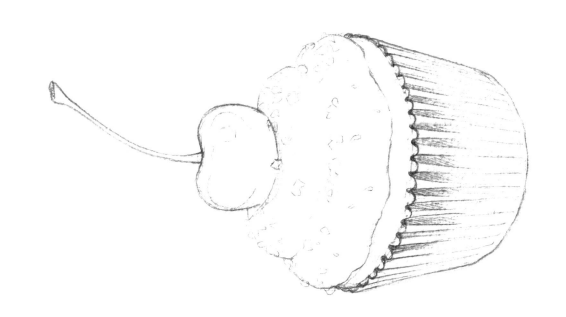

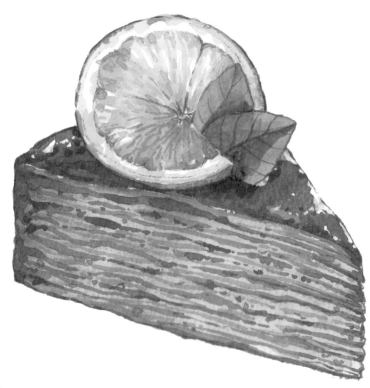

#8
오렌지 초콜릿 크레페

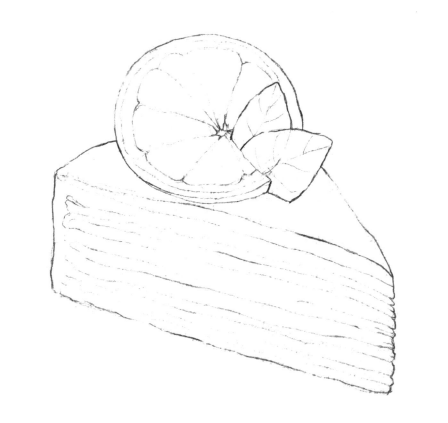

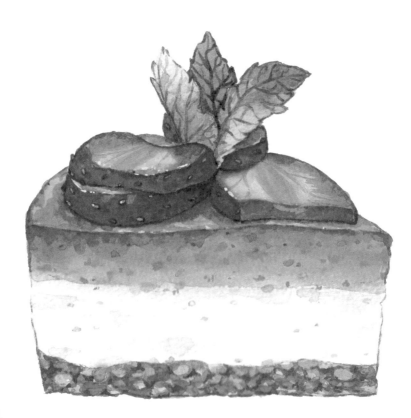

#9
딸기 레어 치즈케이크

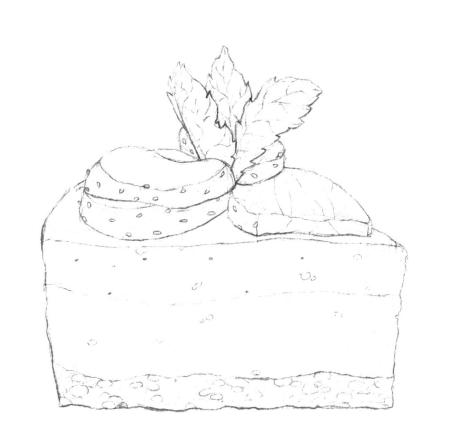

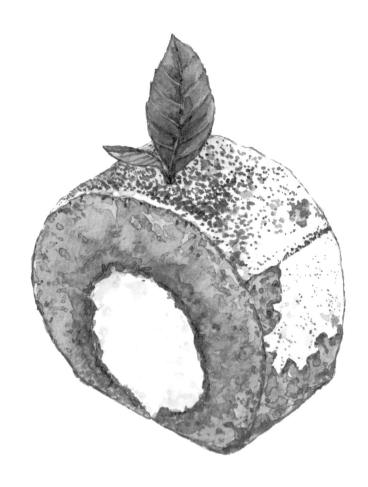

#10
말차 롤케이크

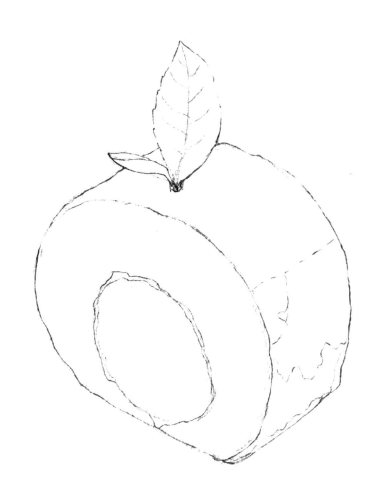

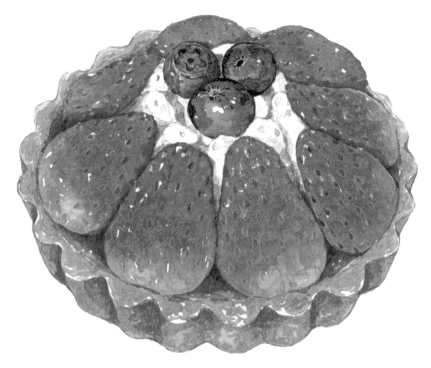

#11
딸기 타르트

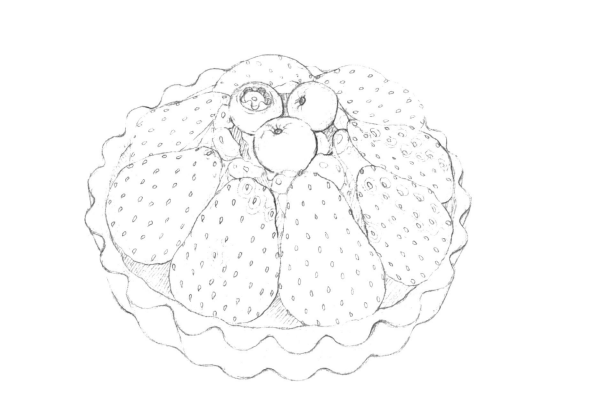

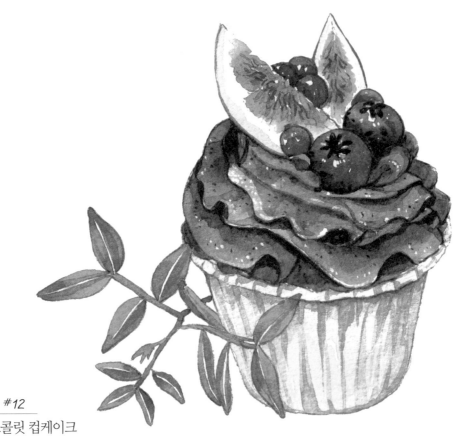

#12
무화과 초콜릿 컵케이크

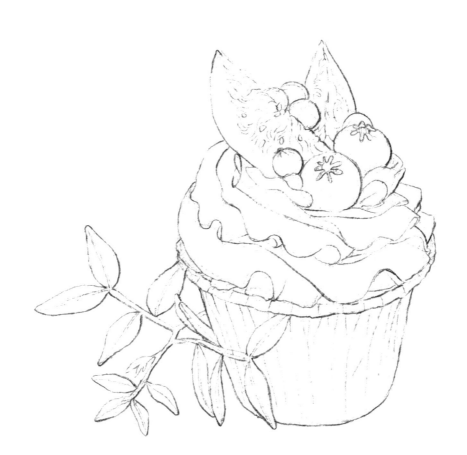

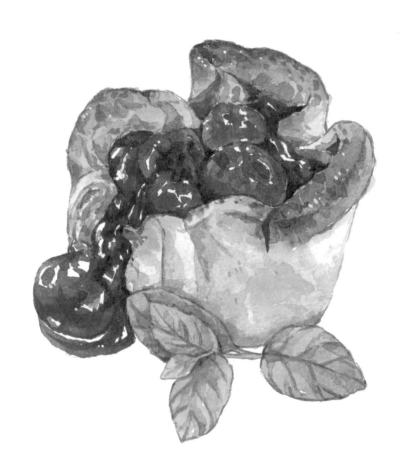

체리파이

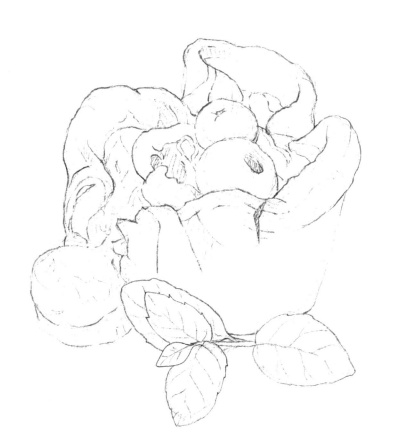

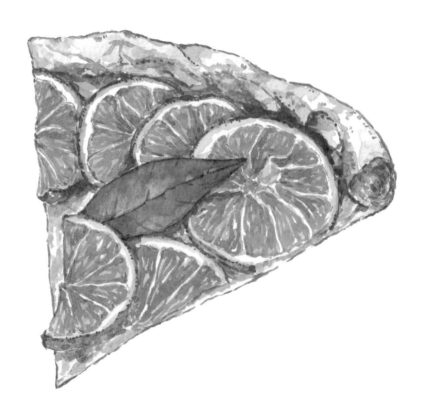

#14
오렌지 피자

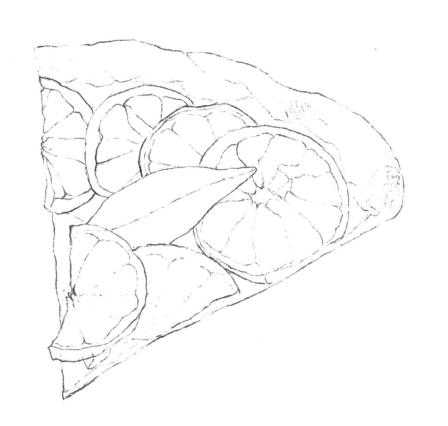

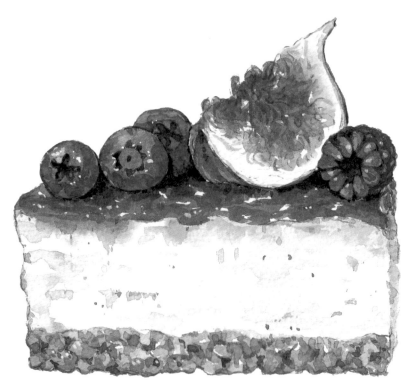

#15
무화과 치즈케이크

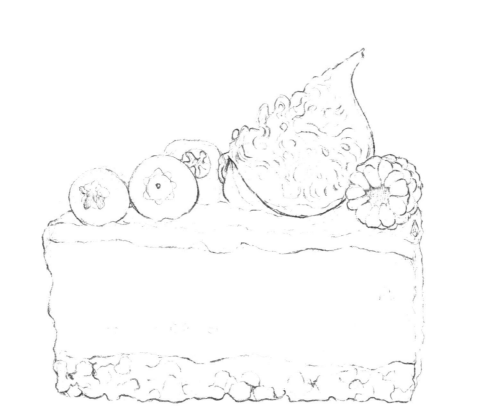

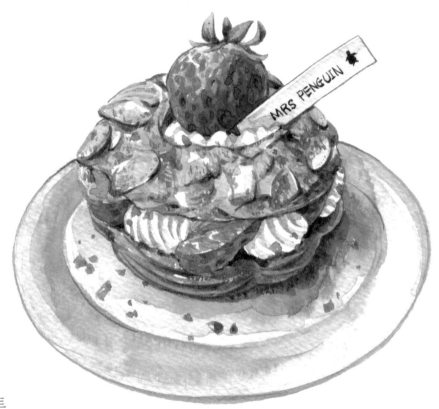

#16
딸기 슈 디저트

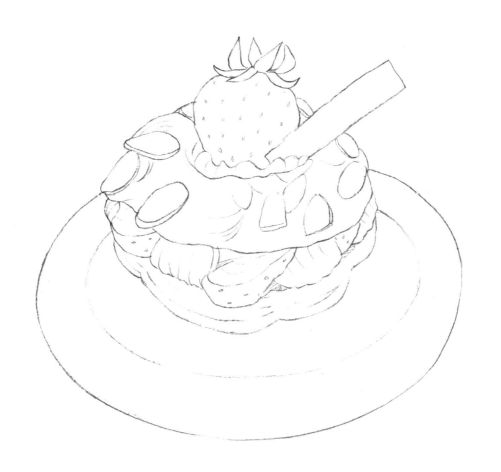

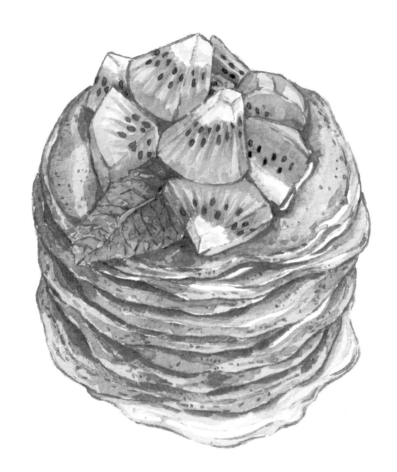

#17
키위 팬케이크

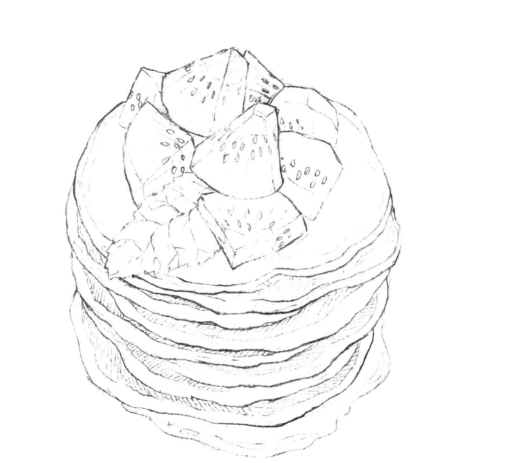

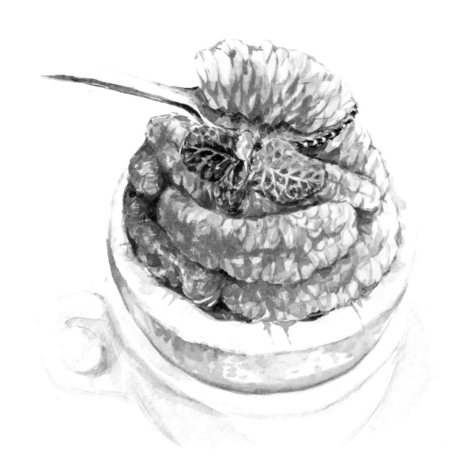

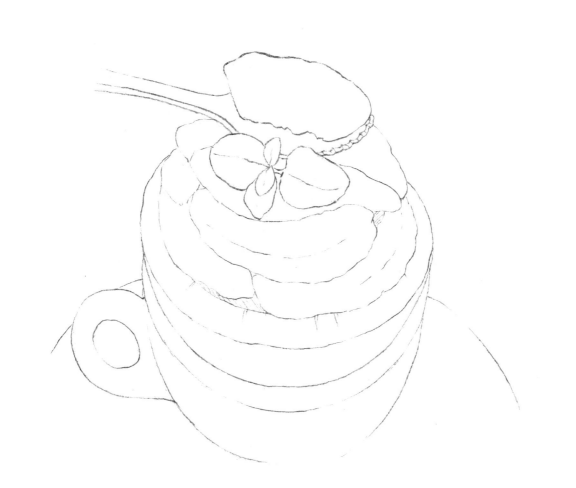

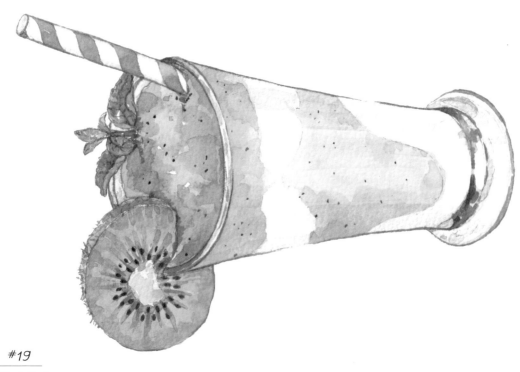

#19
키위 스무디

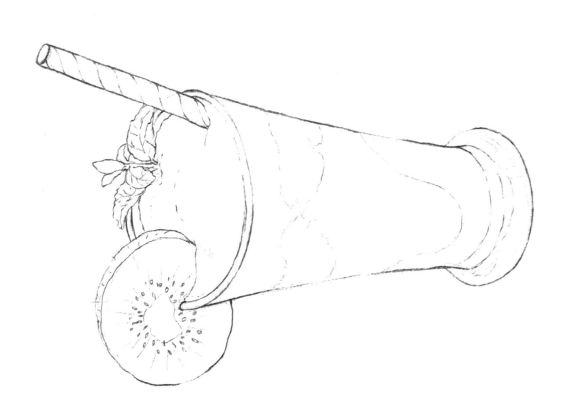

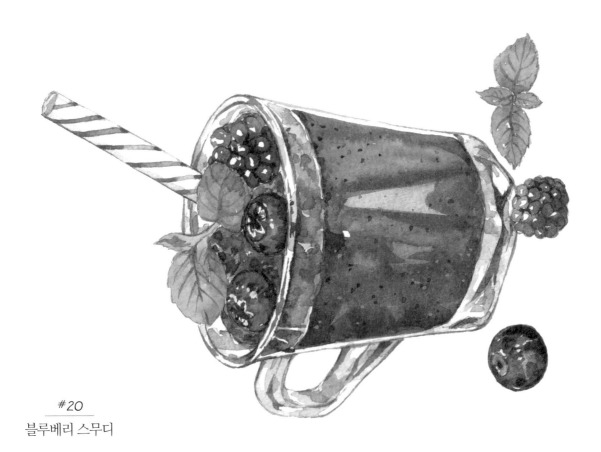

#20
블루베리 스무디

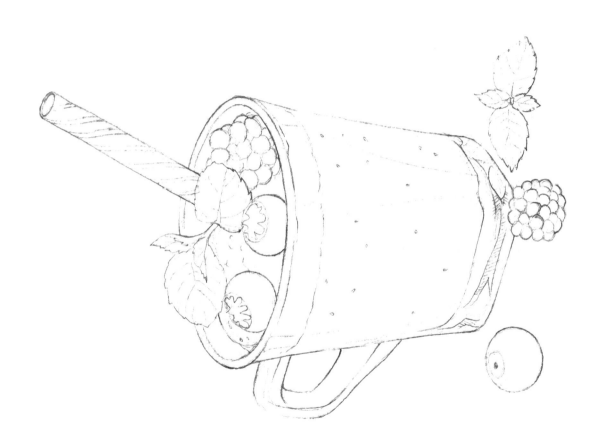

FLAT WHITE

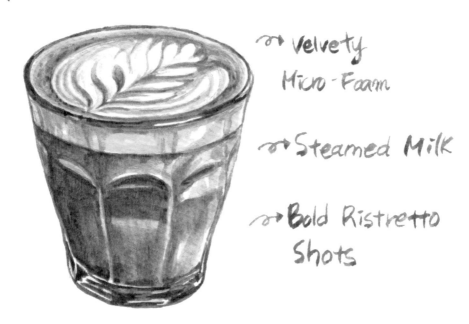

⟿ Velvety
Micro-Foam

⟿ Steamed Milk

⟿ Bold Ristretto
Shots

#21
플랫화이트

FLAT WHITE

- Velvety Micro Foam
- Steamed Milk
- Bold Ristretto Shot

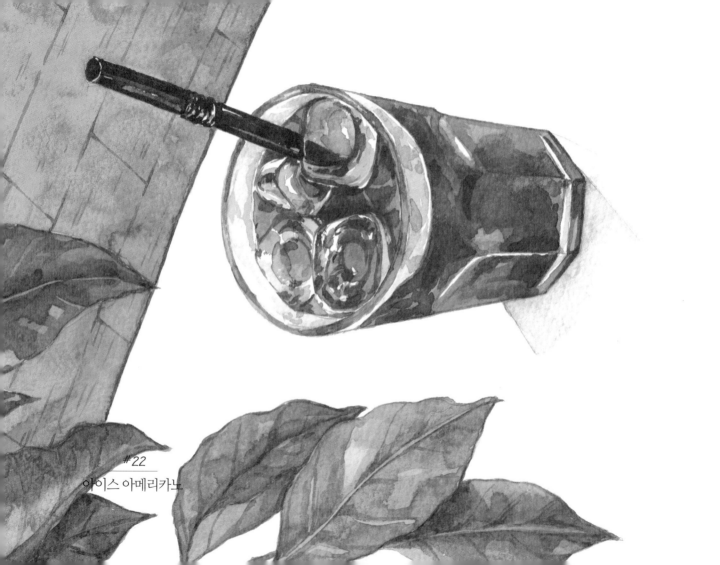

#22
아이스 아메리카노

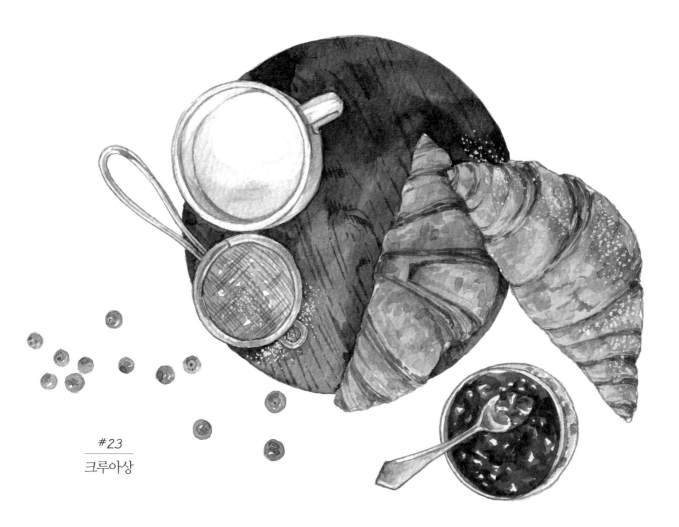

#23
크루아상

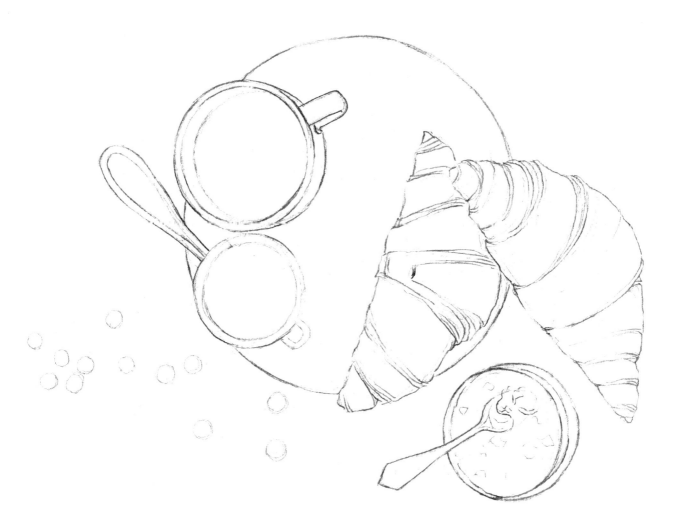

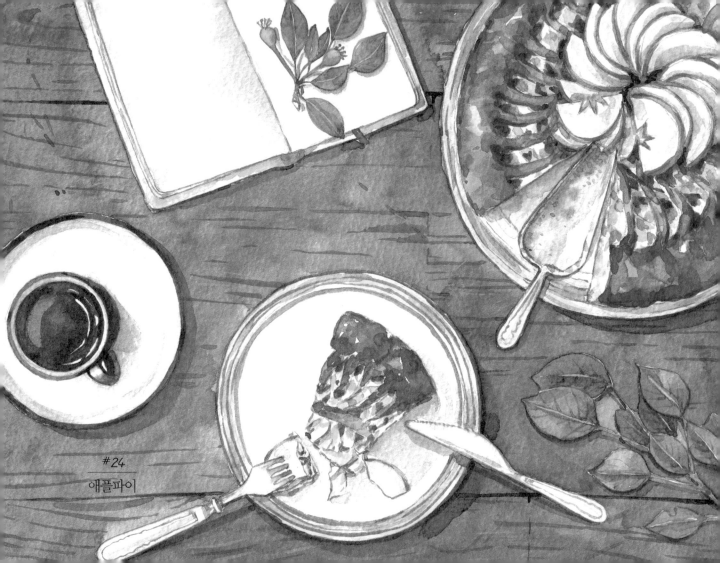

#24
애플파이

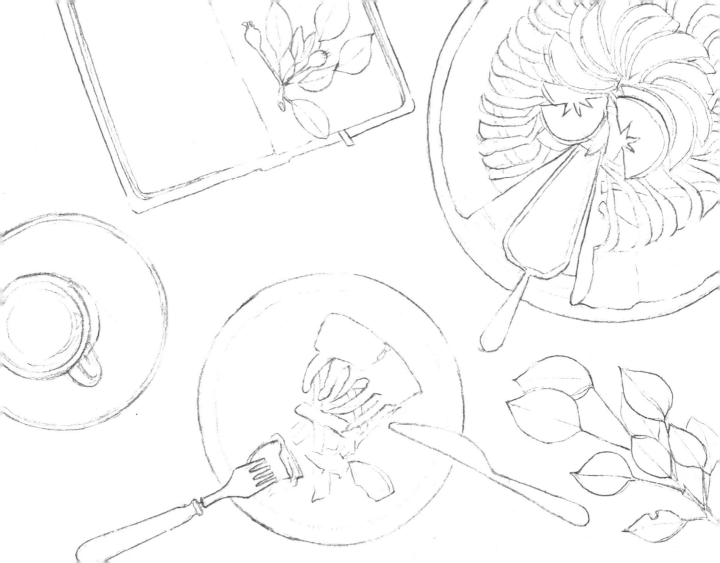

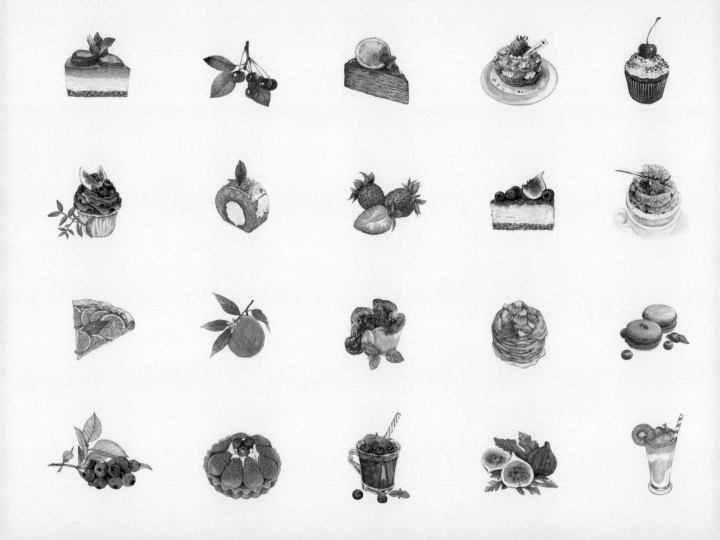